U0088208

All Stupid Brain Twisters
That You Need

我是，

喇低賽 專用

的 腦筋
急轉彎

丁曉宇 編著

永續圖書線上購物網
www.foreverbooks.com.tw

讀品文化事業有限公司

yungjiuh@ms45.hinet.net

幻想家系列 48

我是，（喇低賽專用）的腦筋急轉彎

編　　著	丁曉宇
出 版 者	讀品文化事業有限公司
責任編輯	林美娟
封面設計	姚恩涵
美術編輯	王國卿

總 經 銷	永續圖書有限公司
	TEL／(02)86473663
	FAX／(02)86473660
劃撥帳號	18669219
地　　址	22103 新北市汐止區大同路三段 194 號 9 樓之 1
	TEL／(02)86473663
	FAX／(02)86473660
出 版 日	2018 年 1 月

法律顧問	方圓法律事務所　涂成樞律師
CVS 代理	美璟文化有限公司
	TEL／(02)27239968
	FAX／(02)27239668

國家圖書館出版品預行編目資料

我是，（喇低賽專用）的腦筋急轉彎／丁曉宇編著.
　　--初版. --新北市 ： 讀品文化, 民 107.01
　　　面；公分. --（幻想家系列：48）
　　ISBN　978-986-453-064-9 (25K 平裝)

　　1. 益智遊戲

997　　　　　　　　　　　　　　　　106021382

前言

　　腦筋急轉彎的獨特魅力就在於它的答案一定是別出心裁、打破常理的，需要我們改變常規思維，從獨特的角度思考並回答問題。因此，它也是一種訓練大腦思維、提升創新能力的有效方式。

　　腦筋急轉彎的另一個魅力在於，很多腦筋急轉彎的答案並不是唯一的，對於同一道題，你也可以嘗試尋找更有趣、更有創意的答案。語言擁有了智慧和快樂，便如同大地有了陽光和雨露，多了些燦爛，多了些明媚。正因為有這樣的特點，「腦筋急轉彎」就成了「智慧與快樂齊飛，幽默與趣味並重」的魅力語言。

　　本書精選了許多經典有趣的腦筋急轉彎題目，並且進行了科學的分類，內容貼近生活，文字簡潔易懂，內容詼諧幽默。讓本書的內容更加豐富有趣。

　　這是一個盛行創意和趣味的時代，你能在最短的時間裡回答出這些暗藏機關的題目嗎？快打開本書，檢驗一下你的大腦應變能力到底有多快！

CONTENTS

什麼東西你需要它的時候扔掉，不需要時才收回來？什麼東西乾淨的時候是黑的，髒了反而是白的？大千世界無奇不有，其實這些都是生活中我們最熟悉不過的事物，卻往往被我們浮躁的心所忽略了。同一個事物，換一種角度去看，就會產生別樣的樂趣，快來睜大你的眼睛，用全新的心態去發現這個世界吧！

也許你從小就是數學天才、運算高手，可是面對這些搞怪的問題是不是也有一點哭笑不得。這裡沒有枯燥乏味的運演算法則、沒有死記硬背的公式定理，只有幽默數位、好玩的數位，快來進入數位魔方的世界，體驗數字的另類趣味吧！

CONTENTS

請問乙的丈夫去哪裡了？春和秋都不熱，是什麼字？漢語世界充滿無限的魅力，許多腦筋急轉彎高手都喜歡在漢字王國裡切磋武藝，聰明的你快來接受挑戰吧，說不定下一個冠軍就是你！

什麼人最愛背水一戰？什麼人最不適合在加油站工作？。哪個超級巨星人們最熟悉？這些形形色色的人物和事物都是我們非常熟悉的，腦筋急轉彎的世界裡他們被蒙上了一層面紗，聰明的你是否能識破這些神祕的面孔呢？

Part

1

ㄅ

大開眼界的驚奇類

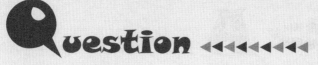

Question ◄◄◄◄◄◄◄◄◄

01. 如果受到冤枉跳到黃河也洗不清,該怎麼澄清自己?

02. 華盛頓小時候砍倒他父親的櫻桃樹時,父親為什麼沒有馬上打他?

03. 樂樂是學校出了名的蹺課王,幾乎有課必逃,可有一節課,他從來不逃,你知道是什麼課嗎?

04. 人在行走的時候,左右腳有什麼不同?

05. 中國文化源遠流長,自唐朝以來有唐詩、宋詞、元曲、明清小說,那麼現在有什麼?

06. 長鬍子的山羊是母羊還是公羊?

07. 氫氣球裡裝的是氫氣,游泳圈裡是什麼?

08. 一個人如何能在一天之內吃掉20隻牛?

09. 在禮拜天去教堂向神父懺悔的人,事先要做什麼?

10. 汽車司機進入駕駛艙後的第一個動作是什麼?

01 黃河太混濁了，應該跳到澄清湖裡。

02 因為當時他手上還拿著斧頭。

03 下課。

04 一前一後。

05 有參考書。

06 山羊都有鬍子。

07 是人。

08 吃的是蝸牛。

09 先做一件壞事。

10 先坐下。

11. 在廢除了死刑制度後，是誰授予了醫生一種宣判死刑的特權？

12. 找到遺失的圖釘最有效的方法是什麼？

13. 鱷魚和鯊魚都是十分兇狠的動物，你知道被鱷魚咬和被鯊魚咬之後的感覺有什麼不同嗎？

14. 一名男子走進一間酒吧，向服務生要了一杯水。服務生從櫃檯底下拿出一把槍，指著他。這個男子卻說了聲「謝謝」。這是怎麼回事？

15. 把你的左手放在哪裡，使你的右手無論如何也勾不到？

16. 除了形態和大小之外，猴子和跳蚤最大的區別是什麼？

17. 受了傷的小狗回家無比艱難，牠每向前走一步，就得向後滑兩步，但是這樣他還是回到家了，請問牠是怎樣做到的？

18. 社區裡最講究禮貌的先生為何教他的孩子髒話？

11 癌症末期。

12 光著腳丫走路。

13 沒人知道。

14 服務生見男子在打嗝，就拿出槍來，男子被嚇一跳，就不打嗝了，所以說謝謝。

15 放在右手肘關節上。

16 猴子可能長跳蚤，跳蚤不可能生猴子。

17 牠朝與回家相反的方向走。

18 他在教他們什麼話不能說。

19. 吉姆為何祈禱芝加哥變成新澤西州的首府？

20. 偉大的獨立宣言是在哪裡簽的？

21. 1990年4月1日，160人從芝加哥最好的電影院出來。發生了什麼事？

22. 你的英漢詞典第100頁第一個單詞是什麼詞？

23. 抽象派畫家在畫上簽名為何如此認真？

24. 兩個人怎樣站才能在相距僅兩英寸的情況下無法碰到對方？

25. 阿強已經獲得長跑冠軍，但仍然持續練習，什麼時候他能像跑車一樣快？

26. 一個人在挖坑時發現了一冰塊，裡面有兩個人。他立即知道他們是亞當和夏娃，他是怎麼知道的？

27. 一個人正在工作，這時他的衣服被撕破了。15分鐘後，這個人就死了。這是怎麼回事？

19 因為他剛剛在地理試卷上這樣寫的。

20 在文件末尾。

21 電影散場了。

22 是英語單詞。

23 這樣人們才知道他的畫哪裡是上面，哪裡是下面。

24 關上中間的門。

25 當他坐在跑車裡時。

26 這兩個人都沒有肚臍。

27 這人穿的是太空服，當時他正在太空行走。

28. 如果被稱為「美國之父」的喬治‧華盛頓今天還活著，那麼他最為著名的將是什麼？

29. 你能說出連續的三天，而不說星期一、星期二、星期三、星期四、星期五、星期六或者星期日嗎？

30. 從四個不同方向開來的四輛車同時來到一個十字路口，開車的司機並沒有商量好誰先走，所以都同時開動了，但是他們並沒有撞在一起，這可能嗎？

31. 有人在雪地裡發現一名男子躺在地上，四周留下的唯一的線索就是在兩條平行線之間的一串腳印，那麼員警會把嫌疑人鎖定到什麼人身上呢？

32. 在一瓶牛奶裡加個什麼可以使它重量減輕？

33. 床上躺著一具屍體，床邊的地上有一把剪刀。已知這把剪刀和他的死因有關，但剪刀上沒有血跡，屍體上也沒有傷口，這是怎麼回事呢？

28 長壽。

29 昨天、今天、明天。

30 可能，這四輛車都同時向右轉或向左轉。

31 坐輪椅的人。

32 加個洞。

33 這張床是一張水床，兇手用剪刀劃破水床，把男人淹死了。

數綿羊

　　有一對夫婦經營一個牧場。由於過度操勞，丈夫得了失眠症。常常整夜睡不著覺。於是妻子告訴他，睡不著覺時就躺在床上默默地數羊，便會慢慢地睡著。他依法試了，仍無法奏效。

　　「你一定是太心急了，必須專心地數，並且數到1萬才會有效。今晚你再試試。」

　　第二天早晨，丈夫生氣地說：「仍是一夜沒睡著！我數完了1萬隻羊，剪了羊毛，把牠們梳刷妥當了，紡織成布，縫製成衣，運往美國，全都賣出去了，整筆買賣算下來還賺了321萬元呢！」

34. 一個女人按照一個男人的要求，把他扔進了大海，沒想到一陣大風吹過，這個男人被吹回來了，這有可能嗎？

35. 小明在查字典，你知道他在查什麼字嗎？

36. 無論真話、假話、大話、笑話，一個人就可以說，那麼什麼話必須和別人一起說？

37. 阿羅在花鳥市場上買了一隻鸚鵡，店主說這隻鸚鵡可以重複牠所聽到的一切，可是阿羅對著鸚鵡說了一整天的話，鸚鵡卻一句話也沒說，可是店主也並沒有對他撒謊，這是怎麼回事？

38. 一個男人死在郊外的空地上，旁邊只有一個包裹，身上沒有任何傷口，他是怎麼死的呢？

39. 大樓要從第幾層開始蓋？

40. 小王買了一個大西瓜，回到家中，他把西瓜放在桌子邊上，一刀切成了五大塊、十小塊，問是怎麼切的？

41. 什麼時候小貓比老虎大？

34 可能，男人生前留下遺願希望死後把骨灰拋向大海，大風吹過，骨灰被吹回來了。

35 不認識的字。

36 電話。

37 這隻鸚鵡是聾子。

38 他身邊的包裹是降落傘包，他從飛機上跳下來，結果降落傘沒打開。

39 從地基開始。

40 因為西瓜掉下去一塊，所以小王得「捂」大塊的，「拾」小塊的！

41 小貓在凸鏡前，老虎在凹鏡面前的時候。

42. 小美一家去義大利旅行,在參觀比薩斜塔時,她看到此塔一點也沒有傾斜,筆直而立。塔上並沒有修復的痕跡,看到的也不是仿製品,那麼這是怎麼回事呢?

43. 滿月、半月、殘月,打三個字母。

44. 報紙上密密麻麻的那麼多字當中,什麼字看的人最多?

45. 做什麼事情一定要用兩眼仔細看一眼?

46. 亞當一直為自己的容貌苦惱。某夜,魔鬼出現在他面前,並對他說:「我突然想幫你實現一個願望。」

「那……那……就把我變成世界上最英俊的人吧。」

「好的,明天早上就行了。」

第二天早上,亞當醒來後馬上照鏡子,結果什麼變化也沒有。但是,他卻受到了很多女人的青睞。到底發生了什麼事?

42 小美站在與傾斜方向相對的地方看。

43 O、D、C。

44 報紙的名字。

45 穿針。

46 其他男人都變得比亞當更難看了。

童語

　　我的孩子小兵，今年快四歲了。由於他媽媽和奶奶的嬌慣，每次上街，他總是見什麼要什麼。我常對此發脾氣，但苦於他沒有經常在我身邊，我也鞭長莫及。

　　有一次我一個人帶他上街，臨行前我叮囑他：「到街上不許亂要東西！」他答應了。到了街上，開始他倒還沉得住氣，可後來就有點不安靜了。走到水果攤前，跟我說：「爸爸，我們不買蘋果。」我有點高興地說：「對，乖孩子。」走到麵包店前，他又說：「爸爸，我們不買麵包，是吧？」我說：「是的。」又走到一個賣甘蔗的小販跟前，他輕聲說：「爸爸，我們也不買甘蔗，是嗎？」我終於忍不住了，給他買了一根甘蔗和兩個蘋果。

47. 一個房間的地板上躺著一具男屍，房間裡還有很多珠寶首飾，現場沒有發現任何兇器，請問這個男人是怎麼死的？

48. 到了空氣非常稀薄的山頂之後，不能做什麼事？

49. 有半瓶酒，瓶口用軟木塞塞住，在不敲碎瓶子，也不拔去軟木塞，也不在軟木塞上鑽孔的情況下，怎樣才能喝到瓶裡的酒？

50. 有兩個人，一個向西，一個向東，背對背站著，他們要走多遠才能見面？

51. 喝可樂可以再來一罐，買洗衣粉也可以買大送小，那請問什麼店不能買一送一？

52. 如果有人向你問路，你最怕聽到哪一句話？

53. 用四根火柴在桌上擺一個電視機，怎麼擺？

54. 夜裡晚歸的丈夫，不小心驚醒了太太，可以用什麼方法脫困？

55. 如何使巾身價百倍？

47 這是一艘過去沉沒的豪華遊輪，男人是被淹死的。

48 不能再往上爬。

49 把瓶塞壓進酒瓶裡，就能倒出酒了。

50 各自往後退一步。

51 棺材店。

52 這裡是地球嗎？

53 很簡單，TV（用四根火柴擺成TV兩個字母）。

54 假裝夢遊。

55 給巾戴上帽子，讓它變成幣。

56. 在不碰、不摸、不聞的情況下怎樣區分幾乎一模一樣的真花和假花？

57. 如果你在尼斯湖划船的時候，水怪突然在附近冒了出來，而你卻忘了帶相機，這時該怎麼辦？

58. 桌上放著一顆足球，不借助任何東西，你能把三顆雞蛋放在足球上面嗎？

59. 爺爺熟讀兵書，卻食古不化，每次跟孫子玩象棋都輸，請問爺爺用的是什麼戰術？

60. 人人都想嘗遍山珍海味，怎樣才可以吃到沒見過的東西？

61. 小明看到自家門口的那棵大楊樹上有很多小鳥，他想把牠們全部抓住，又不想傷害牠們，他該怎麼做呢？

62. 兩人同時過一條又深又急的河，卻只有一艘獨木舟。獨木舟一次只能載一個人，沒有船夫，不能泅渡，沒有橋，怎麼過去的？

63. 媽媽最討厭哪種鴨蛋？

56 放隻蜜蜂過去，看牠去哪朵花上採蜜，那朵花就是真花。

57 趕緊逃跑。

58 能，先把足球的氣放掉。

59 兵來將擋（不輸才怪）。

60 閉著眼睛吃。

61 用照相機給牠們拍照。

62 他們分別在河的兩邊。

63 考卷上的。

遲到

　　兩個小男孩上學遲到了，其中一個向老師解釋說：「我做夢到海外旅行去了，訪問了那麼多國家，所以我無法按時回來。」

　　另一個接著說：「我遲到是因為去機場接他，他老是不回來，等的時間太長了。」

64. 滿滿一杯啤酒，怎樣才能先喝到杯底的酒？

65. 馬要如何過河？

66. 某個動物園中，有一隻獅子趁管理員意識疏忽，忘記把籠子上鎖的機會逃出來在公園內竄來竄去，人們一邊避險一邊找管理員，而管理員卻躲到一個更安全的地方。此地為何處？

67. 你在一年半的時間都不説話，這段時間你在幹什麼？

68. 請問英語有多少個字母？

69. 有人説多吃魚可以預防近視眼，有什麼依據嗎？

70. 時鐘敲了5下，該吃飯了；時鐘敲了9下，該睡覺了；時鐘敲13下時該做什麼？

71. 小趙的哥哥説他可以一次放十萬個風箏，他並沒有吹牛，請問他是怎麼辦到的？

72. 十九世紀是風雲變幻的一個世紀，你知道十九世紀在中國有多少偉人出生嗎？

64 用吸管。

65 走「日」字步。

66 關獅子的籠子裡。

67 剛出生不會說話只會哭。

68 「英語」中沒有字母，是中文。

69 你見過貓戴眼鏡嗎？

70 修理鐘錶。

71 在風箏上寫上「十萬個」。

72 一個也沒有，因為剛出生的只有嬰兒。

73. 懶漢一早起來準備下地幹活，發現鋤頭不見了，就去找鋤頭，他在找鋤頭時會有什麼想法？

74. 有一對夫妻，丈夫57歲、妻子55歲。自結婚以來，他們每天必定吵架一次，可是上個月他們卻只吵了26次。這有可能嗎？

75. 有一對外表一模一樣的攣生兄弟，如果硬要說他倆有何差異的話，那就是哥哥屁股上有顆痣，而弟弟沒有。但是，就算這對兄弟穿上完全一樣的衣服，把屁股上的差異遮掩起來，還是有人可以清楚地區別出這對兄弟是誰。究竟是哪個人有這種能耐呢？

76. 知錯就改是好習慣，可是做了什麼事後，知錯卻不能改？

77. 你媽媽的哥哥的表妹的表叔跟你是什麼關係？

78. 有一條50米深的河，河上沒有橋，可是一位女同學腳沒有沾水就從河面上過去了。她是怎麼過去的？

79. 治療口臭最快的辦法是什麼？

73 但願找不到它。

74 有可能。因為這對夫妻上個月剛剛結婚的。

75 當然是兩兄弟本人。

76 考試時交出考卷後才知道某處錯了。

77 親戚關係。

78 她是坐船過去的。

79 閉嘴。

裁員

　　有一個社區建了一座橋，居民們說：「我們有了橋，最好找個警衛員來守望。

　　接著有人說警衛員要領薪水，所以必須雇用一個會計。接著，又有人指出需要有司庫，於是，便有了警衛員、會計和司庫。既然有了這麼齊全的人馬，便需要有個行政主任管他們。總而言之，最後居民便雇了一個行政主任。

　　不久，議會表決要削減經費，一定要裁員，於是他們便裁掉了警衛員。

80. 你要買什麼樣的蛋,才不會買到裡面已經孵了小雞的蛋?

81. 人在什麼時候看東西一目了然?

82. 「我不減肥」是什麼意思?

83. 科學家愛因斯坦出生後的第一句話是什麼?

84. 世界上是先有男人,還是先有女人?

85. 冬天快來了,毛毛蟲終於鼓起勇氣對爸爸說了一句話,但爸爸聽完當場就暈倒了。你猜毛毛蟲說了一句什麼話?

86. 樂樂是個很有禮貌的孩子,可是什麼時候有人敲門,他絕不會說請進呢?

87. 做什麼事只能用左眼看東西?

88. 一個酒鬼看到一本書上寫著喝酒對身體有害處,於是他做出了一個決定,你知道醉鬼的這個決定是什麼嗎?

80 買鴨蛋。鴨蛋裡面絕不會有小雞。

81 當其中一隻眼睛不能看的時候。

82 自己保重。

83 「哇！」

84 先有男人，因為男人都叫「先生」。

85 毛毛蟲説：「爸爸，我要買鞋。」

86 在廁所裡。

87 閉上右眼。

88 以後不再看書。

89. 在河的一岸有一隻鼉，在河的對岸有一片桑樹林。這條河水面寬1公里，卻沒有一座橋，請問鼉如何才能到河對岸？

90. 一張撲克牌背面朝上放在桌上，你能不能想出一個好辦法，知道撲克牌的花樣？

91. 報紙上登的消息未必都是真的，但什麼消息絕對假不了？

92. 在拳擊賽上，一選手眼看就要勝利了，卻冷不防被對手一拳擊中，導致口角流血，牙齒掉了兩顆，在一片歎息聲中，有誰卻是從心底感到高興呢？

93. 晴天時，向日葵隨著太陽方向而轉動，請問陰天時向哪裡轉動？

94. 人的後背除了用來背東西以外，還可以做什麼？

95. 除了在魔術表演中以外，人可以變成雞嗎？

96. 看書的時候最怕遇見什麼事情？

89 變成蛾飛過去。

90 能。將撲克牌翻過來看一下。

91 日期肯定假不了。

92 牙科醫生。

93 向著光頭的人轉動。

94 用來躺著睡覺。

95 可以，落湯雞。

96 中間被人撕掉幾頁。

委婉

　　一位顧客坐在一個高級餐館的桌旁，把餐巾繫在脖子上。餐館經理對此很反感，就悄悄叫來一個招待員囑咐說：「你要讓這位紳士懂得，在我們餐館裡，這樣做是不允許的。但是要注意，話要儘量說得委婉些。」

　　招待員走到那個顧客的桌前，非常有禮貌地問道：「先生，您是刮鬍子，還是理髮？」

97. 音樂能陶冶情操、愉悅心靈,你知道什麼歌讓人越唱越生氣嗎?

98. 一把尖刀怎樣才能迅速變成大刀?

99. 「水蛇」、「蟒蛇」、「眼鏡蛇」哪一個比較長?

100. 大中被關在一間沒有鎖的房裡,可是為什麼無論他使出多大的力氣都無法把門拉開?

101. 某地發生了大地震,傷亡慘重,收音機裡不斷播報受災情況以及尋人啟事,一位老大爺一直在注意聽收音機的報導。有人問他:「收音機裡播放過你孫女的消息嗎?」他回答說:「沒有。」接著他又說:「但我知道我孫女一定平安無事。」請問他是怎麼知道的?

102. 龜兔賽跑兔子輸了之後很掃興,牠絞盡腦汁想到了一個比賽,肯定能贏烏龜,你知道牠們比什麼嗎?

103. 吃蘋果時,咬下一口後發現有一條蟲,覺得好噁心;發現有兩條蟲,覺得更噁心;看到有幾條蟲時,才讓人覺得最噁心?

97 《長恨歌》。

98 把「尖」字的「小」部去掉。

99 眼鏡蛇長，其他都是兩個字。

100 因為門是向外推的。

101 他的孫女就是那個播音員。

102 仰臥起坐。

103 半條。

請原諒

　　一位婦人抱著小孩站在銀行視窗前，那小孩正在吃著麵包。小孩把麵包從窗口塞給出納員，口裡不停地說：「吃，吃……」出納員以為給她麵包，微笑著搖了搖頭。

　　「親愛的，別這樣。」孩子的母親說。然後她又轉身對出納員說：「請原諒，年輕人，請你不要介意，他剛剛去過動物園。」

104. 你媽媽小時候有沒有打過你？

105. 小杜一邊刷牙，一邊悠閒地吹著口哨，他是怎麼做到的？

106. 有句話說打狗要看主人，那打虎要看什麼？

107. 烏龜與兔子比賽競走，哪個能取勝？

108. 怎樣才能使人有心跳的感覺？

109. 青春痘長在哪裡，你比較不用擔心？

110. 有一隻瞎了左眼的山羊，左邊放了一隻雞腿，右邊放著一隻羊腿，問：山羊會先吃什麼？

111. 怎樣才能用一本普通的書遮住最多的東西？

112. 哈巴狗去掉尾巴像什麼動物？

113. 一個人增長智力最有效的辦法是什麼？

114. 胖妞生病了，她最怕別人探病時說什麼？

115. 騎馬的狩獵者的怎麼走路的？

104 沒有，你媽媽小時候怎麼可能打得到你，那時你還沒出世呢！

105 刷假牙。

106 看你有沒有膽量。

107 烏龜取勝。因為兔子只會跑跳，不會走。

108 活著。

109 長在別人臉上。

110 什麼都不選，羊只會吃草。

111 用書遮住眼睛就行了。

112 還是哈巴狗。

113 吃一塹，長一智。

114 多保重身體。

115 他沒有走路，是馬在走。

116. 房間裡有油燈、暖爐和壁爐，冷得發抖的心心只有一根火柴，她該先點燃什麼呢？

117. 女兒對爸爸說：「我可以坐在一個你永遠也坐不到的地方！」你知道女兒坐在哪裡嗎？

118. 美國歷屆總統都是怎麼進入白宮的？

119. 江河湖海有哪些地方不同？

120. 黑人和白人結婚生下的嬰兒的牙齒是什麼顏色的？

121. 一列火車由台北到台東需要6小時，行駛4小時後，火車會在什麼地方？

122. 小芬被蚊子咬了兩個包，比較大的那個包是公蚊子咬的，還是母蚊子咬的？

123. 小凡向夥伴們吹噓說：「昨天上課的時候，老師問了一個問題，全班除了我沒有一個能答對的。」你猜老師問的是什麼問題？

124. 吉普車的哪個輪胎最乾淨？

125. 飛機在天上飛，突然沒油了，什麼東西會先掉下來？

116 火柴。

117 爸爸的身上。

118 從大門走進去。

119 它們的右邊不同。

120 嬰兒沒有牙齒。

121 在車軌上。

122 母蚊子，因為公蚊子不咬人。

123 老師問：「小凡，你為什麼又遲到了？」

124 備胎。

125 油量表指針。

126. 老師問豆豆：「你知道上課睡覺有什麼不好嗎？」豆豆說了一句什麼話，讓老師哭笑不得？

127. 早晨醒來，每個人都會做的第一件事是什麼？

128. 演員最愛弄什麼？

129. 在什麼地方保證能找到「幸福」？

130. 要想出頭用什麼方法可以最快實現？

131. 要在浴池裡洗澡，第一要先放水，第二要放什麼？

132. 誰知道天上有多少顆星星？

133. 小秦昨天開車經過廣州珠江隧道，該隧道的南邊是黃沙區，北邊是芳村區，你猜猜他是從哪裡進去和從哪裡出來的？

134. 我國的羊毛主要出產在什麼地方？

135. 一個冬天，老李坐大客車回家，車裡人都爆滿了。老李忍不住放了一個沒聲的屁，非常臭，乘客們都不知道是誰放的屁。但售票員對乘客們說了一句話，就馬上知道了是誰放的屁。那售票員說了什麼呢？

126 不如床上舒服。

127 睜眼。

128 弄虛作假。

129 在字典裡。

130 脫下帽子。

131 放手進水裡試試水溫。

132 天知道。

133 從入口處進去，從出口處出來。

134 羊身上。

135 售票員説：「放屁的人買票了嗎？」老李一時衝動，傻傻地説：「買了。」

136. 如果不小心把身分證弄掉了怎麼辦？

137. 醫生問一個病人問題，病人總是先拍幾下腦袋才回答，這個病人有什麼病嗎？

138. 我們都知道把一隻大象放進冰箱裡分三步驟：把冰箱門打開；把大象放進去；把冰箱門關上。那麼，把長頸鹿放進冰箱裡要分幾個步驟？

139. 動物召開百獸大會，誰沒來？

140. 小王說他能在太陽和月亮永遠在一起的時候去旅行，你認為可能嗎？

141. 生米煮成熟飯怎麼辦？

142. 語言天才和電腦專家結婚，將來生出來的兒子長大後會成為什麼人？

143. 在羅馬數字中，「零」要怎麼寫？

144. 要想使夢成為現實，人們要做的第一件事會是什麼？

145. 孔子與孟子有什麼區別？

146. 動物園裡，大象的鼻子最長，鼻子第二長的是什麼動物？

136 撿起來。

137 他有愛拍腦袋的毛病。

138 四步驟：把冰箱門打開；把大象放出來；把長頸鹿放進去；把冰箱門關上。

139 長頸鹿，還在冰箱裡。

140 可能，是「明」天。

141 吃掉。

142 大人。

143 羅馬數字沒有「零」。

144 醒來。

145 孔子的「子」在左邊，孟子的「子」在上邊。

146 小象。

147. 從何處認定蘑菇是長在潮濕的地方？

148. 一個人在什麼情況下才是真正處於任人宰割的地步？

149. 世界上最大的路通往哪裡？

150. 夏天，一個老太婆在院子裡乘涼，有一隻蚊子來吸她的血，她沒動手也沒動腳，就把那隻蚊子弄死了，她是怎麼做的？

151. 下雨天表示地球正在幹什麼？

152. 什麼汽車人們老是覺得開得太快？

153. 皮球裡是空氣，那救生圈裡是什麼呢？

154. 禿頭的好處是什麼？

155. 為了怕身材走樣，結婚後不生孩子的美女怎麼稱呼？

156. 小娜伸出右手對她的家教說：「貝多芬從來不用這隻手彈鋼琴。」她說得對嗎？

157. 要想成功地闖紅燈，祕訣在哪裡？

147　因為蘑菇長得像傘。

148　在手術台上。

149　通往天，有道是「大路朝天」。

150　用皺紋把蚊子夾死了。

151　正在洗澡。

152　剛好沒趕上的汽車。

153　是人。

154　省了一筆理髮費。

155　絕代佳人。

156　對，因為這是小娜的右手！

157　要等黃燈和綠燈結束才能通過。

158. 小海捉了一隻鳥,但不想馬上把牠帶回家,四周又沒有可綁住小鳥的東西。附近有一個乾涸的井口,小海便把小鳥放進井裡。你認為小海的方法可行嗎?為什麼?

159. 如果你有一雙翅膀你會做什麼?

160. 天比較大,還是月比較大?

161. 在什麼時候最確定自己是中國人?

162. 如果諸葛亮還活著,現在的世界會有什麼不同?

163. 化妝品可以使女人的臉變得美麗,可是會使哪些人的臉變得非常難看?

164. 萬裡長城是從哪裡開始的?

165. 金鐘獎、金馬獎、金像獎哪個對國家貢獻最大?

166. 古今中外的偉人都有的共通點是什麼?

167. 爬高山與吞藥片有什麼不同之處?

168. 黃皮膚的人是黃種人,綠皮膚的人屬於哪一種?

169. 從天上的飛機裡跳出來,最怕遇見什麼?

158 可行，因為鳥不會像直升機那樣直上直下。

159 趕緊去醫院看病。

160 「月」比較大，因為「三十天」才有「一」個月。

161 外語考試的時候。

162 多一個人。

163 付錢的男人。

164 從「萬」字開始的。

165 金鐘獎，「精忠報國」。

166 都是媽媽生的。

167 一個太難上，一個太難下。

168 新品種。

169 忘了帶降落傘。

170. 街上那麼多的人是從哪裡來的？

171. 請解釋擒賊先擒王。

172. 小明的手很髒，這時候他要去彈鋼琴但他並沒有洗手，雖然把鋼琴弄髒了可卻看不出來，這是為什麼？

173. 有個國家意外事件天天發生，而當天發生的所有意外事件，都會刊載在該國一份叫做《事件新聞》的晚報上。有一天，該國奇蹟似的沒有發生任何事件，該報卻仍刊出意外事件。究竟這個專門寫意外事件的報紙，還有什麼意外新聞可以報導呢？

174. 癩蛤蟆怎樣才能吃到天鵝肉？

175. 五根手指頭掉了兩根會變成什麼？

176. 王阿姨有兩個兒子。一天，她買了半個西瓜，一路在想怎樣平均分西瓜，總也想不出好辦法來。在門口，鄰居劉大媽只說了3個字，王阿姨就愁眉舒展了。你知道劉大媽對王阿姨說了什麼嗎？

177. 國有國法，家有家規，那動物園裡有什麼規？

170 各自的家裡。

171 丟了東西先去找姓王的。

172 因為他彈的這首曲子只彈黑鍵。

173 沒有發生任何事件的消息本身,就是值得該報大寫特寫的一件大事。

174 天鵝死了。

175 殘廢。

176 榨成汁。

177 動物園裡有烏龜(規)。

 代表夫人

　　在一次自助餐會上,年輕的妻子對丈夫道:「你已經四次去拿霜淇淋了,難道你不難為情嗎?」

　　丈夫說:「有什麼好難為情的?我每次去拿時,都告訴他們說,我是代妳去拿的呀!」

178. 龍生的兒子和狗生的兒子有什麼不同？

179. 「好馬不吃回頭草」最合乎邏輯的解釋是什麼？

180. 一個聾啞人到五金商店買釘子，他把左手的食指和中指分開做成夾著釘子的樣子，然後伸出右手作錘子狀。店員拿出錘子給他，他搖了搖頭，拿來釘子給他，他滿意地買了。接著來了一個盲人，請問，他怎樣才能買到剪刀？

181. 有沒有外星人到過月球？

182. 進了什麼地方沒有人或動物逗人笑，人們也會笑？

183. 晚上，茜茜媽媽要進浴室給茜茜放水洗澡，浴池有兩個水龍頭，一個放熱水，另一個放冷水，你猜她會先開什麼？

184. 在一次宇宙旅行中，太空人來到了一個奇怪的星球，上面只有一種氣體——氫氣。由於光線太暗，太空人想點燃打火機照明，可是有人阻止他。如果他點燃打火機後，是會帶來光明還是引起爆炸？

185. 晚上停電時你在哪裡？

178 龍生的兒子叫太子，狗生的兒子叫犬子。

179 後面的草都給吃光了。

180 盲人會説話，直接告訴店員。

181 有。地球人。

182 照相館。

183 先開燈。

184 既不會帶來光明，也不會引起爆炸，因為沒有氧氣。

185 黑暗中。

 巧合

一日，某炮兵連訓練。新兵先後打了三發炮彈。頭兩發落在靶子附近，第三發卻偏出了十萬八千里，落在一塊菜園裡。連長大驚失色，趕忙帶人去查看。

只見菜地中央站著一個人，衣服被炸得支離破碎，一臉漆黑，只露出含著淚的眼睛，委屈地說：「你們怎麼這樣，偷棵白菜就用炮彈炸呀？」

186. 歐歐生病了，打針和吃藥，哪一個比較痛苦？

187. 空著肚子能吃幾個雞蛋？

188. 一張紙上畫有炸藥和導火線，假如用火柴去點燃導火線，將會出現什麼結果？

189. 黃豆小時候叫什麼？

190. 三個同學來你家，你要把桌上的一個蘋果藏起來讓他們找，你會把蘋果藏在哪裡讓他們找不到呢？

191. 有個小學生想跳過兩米寬的一條河，試了幾次都失敗了。可是後來，他什麼工具也沒用就達到了目的。你知道他用的是什麼好辦法嗎？

192. 小東說他能在一秒鐘之內把房間裡的玩具都變不見了，可能嗎？

193. 三個金叫「鑫」，三個水叫「淼」，三個人叫「眾」，那麼三個鬼應該叫什麼？

186　歐歐痛苦。

187　一個，因為再吃的時候就不是空著肚子了。

188　紙被燒掉一塊。

189　青春痘。

190　吃掉藏在肚子裡。

191　他長大成人後，實現了自己的願望。

192　很簡單，把眼睛閉上就好了。

193　叫「救命」。

恐嚇信

　　百萬富翁的妻子收到一封恐嚇信，信上說，如果她不按照規定的時間和地點送去一萬元的話，將綁架她的丈夫。富翁的妻子按要求將一個信封送到指定地點，信封內沒有裝上錢，只有一張便條。便條上寫著：「尊敬的先生，很遺憾，我沒有你們想要的一萬元錢，因為我丈夫對我非常吝嗇。如果你們能遵守諾言，事成之後，我將從遺產中給你們五萬元表示酬謝。」

194. 潔潔吃麻辣麵，加了胡椒又加辣椒，你猜她還會加什麼東西？

195. 在茫茫大海上漂了大半年的船員，一腳踏上大陸後，接下來最想做什麼事情？

196. 人在什麼時候總是顧上不顧下？

197. 怎樣才能不被狗咬到？

198. 學什麼字時人們總是先學外國字然後學本國字？

199. 稀飯比較貴還是燒餅比較貴？

200. 你用左手寫字還是用右手寫字？

194 鼻泣和眼淚。

195 把另一隻腳也踏上陸地。

196 下雨時，人們總是顧頭不顧腳。

197 比牠跑得更快。

198 幼兒總是先學「1，2，3……」，然後學「一，二，三……」

199 當然是稀飯了，物以稀為貴。

200 用筆寫字。

獸醫的保證

有個人養了條狗，夜裡經常狂叫，吵得他睡不著。他想是狗有什麼病，便帶著牠去找獸醫。

獸醫看了看說：「牠耳朵痛，你讓牠把這片藥吃下去就好了。」說著，遞給他一顆藥。

這個人讓狗把藥吃了，可是，夜裡狗還是照樣狂叫。他又跑去找獸醫。

「我再給你三顆藥，」獸醫說，「一顆你給狗吃，另外兩顆你自己把它吃掉。我保證，這樣你和狗總有一個會睡著的。」

Part

2

數字魔法的幽默類

01. 醫學上把痛分為12級。第1級是被蚊子叮咬時的痛，第12級，也就是最痛的一級——分娩時的痛苦。那麼請問，第13級的痛是什麼？

02. 如果兩個人同時挖兩個洞，需要兩天的時間，那麼，一個人挖半個洞需要多長時間？

03. 把24個人按5人一排，排成6行，怎麼排？

04. 小胖的數學成績，三次加在一起是100，請問他三次分別考了多少分？

05. 一個人從4層樓跳下來和從40層樓跳下來有什麼區別？

06. 1314是一生一世，3399是長長久久，那你知道數字1111是什麼意思嗎？

07. 一個人從市場上花18塊錢買了隻烤鴨，買了之後又覺得不划算，20塊錢賣給了隔壁鄰居。賣掉之後突然又嘴饞，於是花21塊錢買了回來。回家一看冰箱裡還有一隻烤鴨，於是又22塊錢賣掉了。這個人賺了多少錢？

01 分娩時被蚊子咬。

02 任何時候你都挖不出半個洞。

03 排成六邊形。

04 1分、0分、0分。

05 少看了36層的風景。

06 獨一無二。

07 第一次賣掉烤鴨賺了2塊錢,第二次賺了1塊錢,
一共賺了3塊錢。

可以退款

　　空中跳傘學校的教員在上完第一節課後,詢問學員還有沒有什麼問題。

　　「我們每跳一次要交多少錢?」一個學員問。

「10美元。」教員答道。

　　另一學員有點緊張,站起來問:「如果在跳傘時打不開降落傘怎麼辦?」

　　「不要擔心,如果打不開降落傘我們會把錢退給你。」教員答道。

08. 動物園裡，長頸鹿的脖子最長，脖子第二長的是什麼動物？

09. 酒鬼老王去看醫生，醫生警告他以後喝酒一次不能超過4杯，為什麼老王還是不聽，還一次喝了8杯？

10. 一天，獵人出去打獵，直到天黑才回家。他妻子問他：「今天打了幾隻兔子？」獵人說：「打了65隻沒頭的，8隻半個的，9隻沒尾巴的。」你知道他究竟打了多少隻兔子嗎？

11. 為什麼老王家的母雞一天能下12個蛋？

12. 一名死刑犯在行刑時挨了兩槍還沒死，第三槍才死，刑警槍法很準並沒有打偏，這是為什麼？

13. 一毛錢可以買幾頭牛？

14. 一個大型看板突然從高處墜落，砸向並排行走的5個人，任何人都沒來得及躲閃，可為什麼只有3個人受傷？

15. 為什麼戒菸要戒兩次？

08 小長頸鹿。

09 他看了兩次醫生。

10 0只。6去掉頭，8去掉半個，9去掉尾巴，結果都是0。

11 老王養了12隻母雞。

12 因為他穿的是「三槍」牌內衣。

13 九頭，因為九牛一毛。

14 那是個麥當勞的看板（M形狀）。

15 戒了右手還要戒左手。

16. 樂樂和奇奇住在同一棟樓,樂樂家在5樓,奇奇家在10樓,倆人上樓都不搭電梯,奇奇於是對樂樂說:「我每天比你多爬一倍的樓梯。」他說得對嗎?

17. 瑪麗的生日是八月十二日,你知道是哪年的八月十二日嗎?

18. 一頭牛每年吃五公頃的牧草,在一個面就為三十公頃的牧場上養了三頭牛,請問牠們多久能吃完牧草?

19. 小胖去一家寫著「二十四小時交貨」的洗衣店洗衣,為什麼老闆要他三天以後再來取?

20. 你手上有5顆糖,怎樣把這5顆糖公平地分給2個小朋友?

21. 伐木工人要把一根重達3噸的木頭從上游運到下游,需要載重量為多少的船?

22. 什麼數字像孔雀一樣?

23. 什麼數字拿走一半就什麼都不剩了?

16 不對，住5層的人實際上爬了4層樓，住10層的人實際爬了9層樓，比一倍還多。

17 每年的八月十二日。

18 牧草會不斷長出新的，永遠也吃不完。

19 洗衣店每天工作八小時，三天正好是二十四小時啊。

20 一人2顆，給自己留1顆。

21 順流漂下來就可以，不需要用船。

22 是數字9，因為9沒有尾巴就成了0，同樣，孔雀沒有尾巴也一無是處。

23 8。

24. 小明今年12歲，為什麼只過了三次生日？

25. 從裝有30顆蘋果的貨車裡取走6顆蘋果，可以取多少次？

26. 什麼一開始走路用四條腿，再來用兩條腿，後來用三條腿？

27. 兩個人正在打網球，他們打了五局，每人都贏了三局，這可能嗎？

28. 農夫帶著剛剛收穫的西瓜拿到市場上賣，他賣掉了一半的西瓜，沒多久又賣掉了半個，最後剩下一個西瓜，請問原來一共有幾個西瓜？

29. 一天，兩個兒子和兩個爸爸去商店買鞋，每個人都買到了一雙滿意的鞋，但結帳時總共只有三雙鞋，為什麼？

30. 什麼東西倒過來會變小？

31. 一頭牛和沒有牛，誰的腿多？

32. 一人加三人不是四人，是什麼人？

2
數字魔法的幽默類

24 生日是2月29日。

25 只能取一次,因為取過一次之後車裡就不是30顆蘋果了。

26 是人,他們剛生下來時用四肢爬行,後來用雙腿走路,老年時又不得不依靠拐杖走。

27 可能,他們是雙打中的一對搭檔。

28 三個。

29 因為總共只有三個人,爺爺、爸爸和兒子。

30 很多,如9,99,991,999。

31 沒有牛,因為一頭牛有四條腿,沒有牛有五條腿。

32 是眾人(眾有三個人,再加一個人)。

33. 有兩個棋友在一天中共下了9盤棋，在沒有和局的情況下他倆贏的次數相同，這是怎麼一回事？

34. 第三名又叫「季軍」，什麼情況下人們害怕得到第三名？

35. 期末考試，樂樂考了97分，佳佳考了98分，可是他們倆都是第一名，為什麼？

36. 2和2在什麼情況下能比4大？

37. 有一棵樹每年增高一倍，十年以後達到它最高的高度，請問這棵樹在第幾年時能達到最高高度的一半？

38. 一個人有一個，全國13億人只有12個，這東西是什麼呢？

39. 一隻候鳥從南方飛到北方要用一個小時，為什麼從北方飛到南方則需兩個半小時？

40. 小李在一個5000平方米的農場工作，冬天農場被雪覆蓋了，如果小李一天只能清理乾淨12平方米大小的地方，他什麼時候能把農場所有的雪清理乾淨？

2
數字魔法的幽默類

33 他們下的9盤棋中，不都是他們倆之間下的。

34 只有三個人參加比賽的時候。

35 他倆不在一個班。

36 當它們組成22時。

37 第九年。

38 十二生肖。

39 兩個半小時不就是一個小時嘛！

40 雪化以後。

闊少超速

一個闊少爺在公路上超速飆車，被一個員警發現。

那位闊少爺很不情願意地把車停下來，不耐煩地說：「你知不知道我爸爸是誰？」

員警客氣地答道：「對不起，先生，這我可幫不了你，你有沒有試試去問問你的母親？」

41. 一位長跑運動員在長期的練習中發現，如果他穿一件白色的外套，跑20英里需要70分鐘，但是如果他穿一件黑色的外套，跑20英里要1小時10分鐘，這對他以後的比賽有什麼幫助？

42. 老師要學生寫關於牛奶的作文，要求寫300字，小明為什麼只寫了30個字？

43. 你知道辭海有多少個字嗎？

44. 樹上站了8隻鳥，開槍打死了一隻，還剩幾隻鳥？

45. 蛋糕店有一種3公分高的蛋糕，蛋糕師傅一次從烤箱裡拿出十個蛋糕，並把它們都疊放在了一起，卻發現總共沒有30公分高，這是為什麼？

46. 0和8長得很像，可是0為什麼不喜歡8呢？

47. 歷史上斯巴達勇士本來有800個，為什麼到了電影裡面變成300個了？

48. 有一個人的歲數是另一個人的840倍，而且這兩個人現在都還活著，你相信嗎？

49. 8在路上遇到3，突然大哭起來，為什麼？

41 沒有幫助，1小時10分鐘就是70分鐘。

42 小明寫的是濃縮牛奶。

43 兩個。

44 一隻。

45 下面的蛋糕被壓扁了。

46 胖就胖嘛，還要拴根腰帶。

47 因為伍佰（500）去唱歌了。

48 相信，一個70歲的老人的年紀是一個月大的嬰兒的840倍。

49 感覺自己被一刀從中間砍成兩半。

50. 有人想成為科學家，有人想成為作家，人們最不想成為什麼家？

51. 俗話説，人往高處走，水往低處流，你知道水在什麼情況下可以倒流嗎？

52. 一個人，一隻船，一隻狗，一隻兔子，一棵白菜，這個人要把這三樣東西，運到河那邊，先送哪兩個？

53. 三心二意的人是什麼樣的人？

54. 走路時一隻腳踩到香蕉皮很倒楣，比這更倒楣的是什麼？

55. 有一個裝滿香蕉的紙盒子，想要裝更多的香蕉，應該怎麼辦？

56. 不常下蛋的雞是好蛋雞嗎？

57. 假如明年只流行兩種服裝，你知道是哪兩種嗎？

58. 2月1日是丹丹的生日，那你知道3月1日是什麼日子嗎？

50 老人家。

51 抽水的時候。

52 先送狗和白菜。

53 多心的人，因為那個人有三顆心。

54 兩隻腳都踩到香蕉皮。

55 換成更小的香蕉裝進來。

56 是的，只要它下的蛋不是壞雞蛋

57 女裝和男裝。

58 丹丹滿月。

報復心理

亨利的妻子老是埋怨亨利沒有本事賺錢，不能讓她過著舒服的日子。

一天晚上，亨利看完電視準備上床睡覺，正在脫上衣的妻子命令他道：「快把窗簾拉上，讓別人看到，多不好意思！」

亨利回答道：「沒關係，別的男人要是看見妳的模樣，他就會把自家的窗簾拉上的。」

59. 2月1日也是佳佳的生日，那你知道4月1日是什麼日子嗎？

60. 一個袋子裡裝著黃豆，另一個袋子裝著紅豆，小強將兩個袋子裡的豆子都倒在地上，很快就把黃豆和紅豆分開了，他是怎麼做到的？

61. 當有人問你：「什麼問題最難回答？」你該用什麼回答他？

62. 第一次世界大戰發生在什麼時候？

63. 母雞除了會生雞蛋，還會生什麼？

64. A君與B君的家均位於新型的住宅地，相距只有100米。此地除這兩家之外，還沒有其他鄰居，而且也沒有安裝電話。現在A君想邀請B君「來家裡玩」，在不去B君家邀請的情況下，以何種方式能最早通知B君？

65. 周瑜和諸葛亮的母親分別姓什麼？

66. 法國人的笑聲跟我們有什麼不同？

2

數字魔法的幽默類

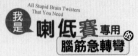

59 是愚人節。

60 很簡單,因為袋子裡只有一顆黃豆和一顆紅豆。

61 用嘴回答。

62 亞當和夏娃打架的時候。

63 生病。

64 他只要大聲吼叫就可以了。

65 既,何。因為「既」生瑜,「何」生亮。

66 他們是用法語笑的。

要求

在一個旅館等待登記住處時,一對夫婦要求房間裡有一張雙人床。服務員歉然答曰:「空房間都是只有兩張單人床的了。」失望之餘,那男子咕噥了一句:「這怎辦呢……44年來我們一直同床共枕。」

這時,那位婦人又向服務員要求道:「你們能儘量把兩張床拉近一點嗎?」周圍的人都笑了,有人讚歎:「好浪漫啊!」那位婦人繼續說:「如果他打呼,我要揍他得揍得到。」

67. 大富翁快要死了，卻擔心不成器的兒子坐吃山空，他該怎麼辦才好？

68. 一隻螞蟻從1萬米的高空掉到地上，不是餓死，渴死，也不是老死，那螞蟻是怎麼死的？

69. 地球上哪一部分絕對照不到太陽？

70. 怎樣開車才不容易撞壞車頭？

71. 有一隻鸚鵡，牠的兩隻腳各繫著一條小鐵鍊。如果拉一下牠左腳上的鏈子，牠會說話；如果拉一下牠右腳上的鏈子，牠會唱歌；那如果同時拉這兩條鐵鍊子的話，鸚鵡會怎麼樣？

72. 怎樣用手使一個不會上升的氣球到達最高處？

73. 喝牛奶時用哪隻手攪拌會比較衛生？

74. 四年級三班的同學是怎樣上珠算課的？

75. 從前的人結婚都要先查一查對方的三代，現在的人則查什麼？

67 規定他們以後站著吃飯。

68 嗨（high）死的。

69 任何地方都照不到太陽，因為地球不發光。

70 倒著開。

71 牠就會栽下來。

72 把氣放掉然後把氣球扔上去。

73 用哪隻手都不衛生，還是用勺子好。

74 各打各的算盤。

75 口袋。

76. 梁山伯和祝英台變成了比翼雙飛的蝴蝶，之後怎樣了？

77. 一般人會演什麼戲？

78. 一個人不小心後腦勺摔了一個大包，那他這天要怎麼睡覺？

79. 要形容女孩子好看，說什麼話她最高興？

80. 在平衡的蹺蹺板兩邊各放一個西瓜和冰塊，重量相等，如果就這樣放著，最後，蹺蹺板會向哪個方向傾斜？

81. 什麼時候能看到最多的星星？

82. 用什麼行動祝賀別人向死亡邁進一步，又不會讓他生氣？

83. 在什麼情況下，你的手和嘴巴會動個不停？

84. 有一小木塊浮在裝水的容器中，在不把它往下壓、不加重量的情況下，有辦法使這小木塊往下沉嗎？

85. 什麼時候看到的月亮最大？

76 生了一堆毛毛蟲。

77 拿手好戲。

78 閉著眼睡覺。

79 謊話。

80 一樣水準，冰化了，西瓜滾了。

81 頭被撞暈了的時候。

82 拜年、祝壽。

83 不會游泳，掉進河裡。

84 在容器底部挖洞後，木塊就會往下沉。

85 登上月球的時候。

86. 如何在1米高的紙上畫1.8米高的人的全身像？

87. 一對夫婦非常想要一個男孩，可生了四個都是女孩，老大叫一招，老二叫二招，老三叫再招，請問老四叫什麼？

88. 小聰問哥哥，地球為什麼是圓的，你猜哥哥是怎麼說的？

89. 地球有南極和北極，電池有正極和負極，人有哪兩極？

90. 當上總統的人，使用什麼辦法坐上總統的寶座的？

91. 女人若是一本書，那麼男人最想翻的是哪一頁？

92. 做什麼事情的時候要用到狼？

93. 貓在什麼情況下怕魚？

94. 電腦鍵盤裡哪個鍵最英俊？

95. 一個人走進一片大森林，最多能走多遠？

86 畫他坐著或蹲著的時候。

87 絕招。

88 不是圓的又怎麼會轉呢。

89 積極和消極。

90 用屁股。

91 版權頁。

92 罵人的時候，比如「狼心狗肺」。

93 遇到的是鱷魚。

94 F4。

95 森林的一半路程，因為一旦超過一半，就是在「走出」森林了。

96. 用什麼簡單的物理方法能讓一根火柴在水下點燃？

97. 妞妞用洗潔精給小貓和小狗洗澡，誰最害怕？

98. 除了味道不同之外，你知道糖和醋還有什麼區別？

99. 敢「投河」可是又不敢「自盡」的人都去做些什麼了？

100. 你能用左手畫圓圈，右手畫正方形嗎？

101. 你該怎麼做作業才能保證錯誤只有一處？

102. 萬噸巨輪出港口，上哪裡去？

103. 當醫生說你的病沒有希望時，你該怎麼辦？

104. 今天做事最省力的辦法是什麼？

105. 當舌頭的反應比頭腦的反應快時，會產生什麼感覺？

106. 喝涼開水和喝生水有什麼不同？

2

數字魔法的幽默類

96 準備一杯水，再在它的下方點燃蠟燭。

97 細菌。

98 你可以請人吃糖，卻不能請人吃醋。

99 高空彈跳去了。

100 能啊，先用右手畫正方形，再用左手畫圓圈就可以了。

101 不做作業，這就是你唯一的錯誤。

102 上海。

103 換一位醫生看。

104 推到明天。

105 笨。

106 後果不同。

107. 黑人最怕在什麼地方打仗？

108. 你能用最簡單的語言解釋債權和債務最大的區別在哪嗎？

109. 龍的兒子與狗的兒子有什麼差別？

110. 在一個沒有人的地方，卻傳來敲門聲，這是怎麼回事呢？

111. 阿拉丁有幾個哥哥？

112. 小明說他能把地球舉起來，他是怎麼做到的？

113. 阿姆斯壯登上月球後，他說的第一句話是什麼話？

114. 狡猾的黃鼠狼是怎樣覓食的？

115. 誰的字典裡找不到「失敗」兩個字？

116. 是北方人喜歡穿有花的衣服，還是南方人喜歡穿有花的衣服？

107 雪地裡。

108 一個容易記住，一個最記不住。

109 一個是太子，一個是犬子。

110 那是電視機裡的敲門聲。房主出門了，但忘了關電視機。

111 三個，阿拉甲、阿拉乙、阿拉丙。

112 倒立。

113 英語。

114 見機（雞）行事。

115 印錯了的字典。

116 北方人，北方人愛穿棉衣，裡面有棉花。

117. 父親對兒子說：「如果你猜得出我在想什麼，我就給你100元。」兒子一聽非常想得到100元，於是絞盡腦汁想出了一個絕妙答案。父親聽了說了一聲「對」，就不得不把錢給兒子了。你知道兒子到底說了什麼絕妙答案嗎？

118. 喝下過期飲料的後果是什麼？

119. 期終考試成績下來了，平平的四門功課全是零分，老師卻說比起某些同學來，平平是值得表揚的。老師指的是什麼？

120. 牛的舌頭和尾巴在什麼時候遇在一起？

121. 有個人自以為聰明，誰也騙不了他。小胖偏要試試，對這人說：「我要騙你一次。」那人回答：「騙就騙，看你如何騙得了我。」小胖不慌不忙地說：「你稍等一會，我進屋準備一下。」結果小胖真的騙了這個人，你知道他用的什麼辦法嗎？

Answer ▶▶▶▶▶▶▶▶▶

117 「爸爸,你不想把這100元錢給我,對嗎?」

118 一肚子壞水。

119 平平這次沒有作弊。

120 餐廳裡。

121 小胖進屋後就再沒出來。

蓋住影子

　　沙漠地帶缺少有利的地形地物,要想成功地將武器輜重偽裝起來是相當困難的。為了免受敵機轟炸,開進沙漠之前,士兵們進行了偽裝術訓練。教科書上說:「當你實在無法偽裝某件東西時,可以直接用沙子將它覆蓋起來。」

　　一位軍車駕駛兵好容易才為自己的軍車漆上迷彩,並拉上了偽裝網。幹完這件工作,他感到很自豪。不幸的是,當他午後回到那裡,卻看到軍車在沙地上投下一片陰影,並且隨時間的推移,影子越拉越長。如果此時敵機飛臨,就會發現這個目標的。

　　這時,教官走了過來。

　　「長官,我怎樣才能把這片影子偽裝起來呢?」可憐的駕駛兵問道。「鏟一些沙子把影子蓋上就行了。你這個白癡!」教官喊道。

122. 從前,有一個王子愛上了一個公主。但是王子中了巫師的魔法:一年只能說一個字。於是,王子五年都沒有說話,等到第六年的時候,王子對公主說:「公主,我愛妳!」公主聽了只對王子回應了一個字,王子一聽就暈過去了,請問公主說的什麼?

123. 有過英國出生的大人物嗎?

124. 一位新來的女老師給學生上課時,同學們亂成一團。快下課時,老師只說了一句話,就讓全班同學鴉雀無聲,她說了什麼呢?

125. 你每天做作業時先做什麼?

126. 人能活到什麼時候?

127. 什麼樣的關係才稱得上是生死之交?

128. 時鐘什麼時候不會走?

129. 醫生問病人:「感冒了?」病人搖頭。「肚子痛?」病人搖頭。「神經痛?」……醫生問了無數個病,病人還是搖頭。那麼,你知道這個病人究竟是來看什麼病的?

122 公主説：「啥？」

123 沒有，剛出生的全是嬰兒。

124 老師説：「再説話就聽不見下課鈴了！」

125 先打開本子。

126 活到死的時候。

127 人鬼聯姻。

128 時鐘本來就不會走，所以什麼時候它都不走。

129 這個病人來看一直不停搖頭的毛病。

輕鬆小品

鄉村路牌

　　遊客來到一條鄉村馬路，見到一個路牌，上面寫著：「馬路封閉，不能前進。」他見前面沒什麼障礙，自信旅遊經驗豐富，便繼續前進。不久，他發現一座橋斷了，不得不回頭。當他來到剛才放置路牌的地方時，見到路牌背面寫著：「歡迎你回來，傻瓜。」

130. 一根2米長的繩子將一隻小狗拴在樹幹上，小狗雖貪婪地看著地上離牠2.1米遠的一塊骨頭，卻夠不著。牠該用什麼方法來抓骨頭呢？

131. 明明是放砂糖的罐子，卻貼著一張寫著「鹽」的標籤，這樣作用何在？

132. 兩個人同時來到河邊，都想過河，卻只有一條小船，而且小船只能載一個人，請問，他們能否都過河？

133. 什麼叫做「緩兵之計」？

134. 「先天」是指父母的遺傳，那「後天」是什麼？

135. 盆裡有六顆饅頭，六個小朋友每人分到一顆，但盆裡還留著一顆，為什麼？

136. 什麼時候5減3等於6？

137. 老鼠的繁殖力非常驚人。據說一隻母鼠每個月生產一次，一胎生12隻小老鼠。小老鼠成長到兩個月大時就有生殖能力。假設現在開始飼養一隻剛出生的老鼠，10個月後會變成幾隻？

130 轉過身來用後腿抓。

131 騙螞蟻。

132 能。他們兩人分別在河的兩岸，一個過去，一個過來。

133 改天再告訴你。

134 明天過後的那天就是後天。

135 一個小朋友連盆端走了。

136 五根手指代表5。彎下食指、中指、無名指三根手指（代表3），剩下大拇指、小指，這個手勢就代表6了，因此5－3＝6，不信的話，伸出手掌試試。

137 一隻。只養一隻無法交配，不會有後代。

138. 美美說10＋3等於1，為何老師沒有責罵她，反而表揚她說對了？

139. 一年的12個月中，有的月份是30天，有的月份是31天，有多少個月有28天？

140. 李大爺到一家超市購物，他的錢包裡只有面值1元和5角的硬幣，可他卻買回了123元的東西，這是真的嗎？

141. 醫生給了你三顆藥丸要你每半個小時吃一顆請問吃完需要多長時間？

142. 麗麗的表姐過11歲生日，慶祝晚宴上卻點了13支蠟燭，為什麼？

143. 四個9加起來怎樣才可以等於100呢？

144. 某日搭公車時發現付車錢的只占搭乘此班車總人數的三分之一，但是，售票員臉上並沒有難色。假設使用月票和付現金有同等的效力，而且並無免費的兒童搭乘。請問有這種可能嗎？

145. 房間的四角各有1隻貓，每隻貓對面各有3隻貓，每隻貓後面又各有1隻貓，房間裡一共有幾隻貓？

138 因為美美算的是時間，即上午10點加3個小時是13點，也就是下午1點。

139 每個月都有28天，不過有的多過28天罷了。

140 有可能是真的。只要面值1元和5角的硬幣加起來夠123元就行了。

141 一個小時。

142 那晚停電，另外點了兩支照明用的蠟燭。

143 9/9＋99。

144 有可能。因為只有一名乘客，其餘二人為司機和售票員。

145 四隻貓。

146. 蕭然拿了100元去買一個75元的東西，但老闆只找了5元給他，為什麼？

147. 5隻雞5天生了5個蛋。100天內要100個蛋，需要多少隻雞？

148. 小華的爺爺有7個兒子，每一個兒子又各有一個妹妹，請問：小華的爺爺有多少個兒女？

149. 一個數去掉首位是13，去掉末位是40。請問這個數是什麼？

150. 你有一艘船，船上有十五位船員，六十位乘客，三百噸貨物。你能根據上面的提示，算出船主的年齡嗎？

151. 1至9這九個數字中，誰最懶惰、誰最勤勞？

152. 一加一等於多少？

153. 三位兄弟分食一罐重達320克的鳳梨罐頭，因為不易平均分成三等分，所以兩位哥哥各吃100克，剩下的120克全部分給弟弟，但是正想去吃的弟弟突然生氣了。究竟這是為什麼呢？

146 他只給了老闆80元。

147 仍然僅需5隻雞。

148 8個，女兒是最小的。

149 四十三。

150 你就是船主年齡還需要算嗎？

151 1最懶惰，2最勤勞。因為「一不做，二不休」。

152 不三不四。

153 因為兩個哥哥吃的是100克鳳梨片，剩下的是120克湯水。

非父莫屬

一位男士中了獎，得到一個玩具。

回到家裡，他把三個孩子都叫到跟前，說：「誰最聽媽媽的話，不和她頂嘴，媽媽要他做什麼，他就去做什麼，誰就能得到這個玩具。」

三個孩子異口同聲地說：「爸爸能得到。」

154. 0在大路上遇到10，不停地嘲笑它，為什麼？

155. 7加7等於14，還能等於多少？

156. 有一個人住在一幢高層公寓的第十層，每天早晨他都搭電梯下樓去上班。但奇怪的是，當他下班回家的時候，通常只搭電梯到七樓，然後再沿著樓梯走到位於十樓的公寓。只有在下雨的時候，他才會直接搭電梯到十樓。當然，這個人並不是特別喜歡爬樓梯，那他究竟為什麼要這麼做呢？

157. 幾個學生排隊上校車。4個學生的前面有4個學生，4個學生的後面有4個學生，4個學生的中間也有4個學生。請問一共有幾個學生？

158. 一頭豬賣300元，為什麼兩頭豬可以賣5萬元？

159. 有一本書，兄弟倆都想買。如果用哥哥的錢買還差5元，如果用弟弟的錢買差1角錢，把倆人的錢合起來還是不夠，那麼這本書的價錢到底是多少呢？

154 答案：0説：「年紀輕輕的，幹嘛拿個拐杖。」

155 3和0。兩個7，上下連在一塊，是「3」的相形；一反一正扣在一塊，是「0」的相形。

156 個子太矮，碰不到10樓的鍵，下雨的時候可以用傘。

157 8個。

158 長了兩個頭的豬實在難得。

159 這本書賣5元錢，哥哥一分錢也沒有，弟弟有4元9角。

小偷

　　某君乘公車常掉錢包，一天上車前，某君把厚厚的一疊紙折好放進信封，下車後發現信封被偷。第二天，某君剛上車不久，覺得腰間有一硬物，摸出來一看，是昨天的那個信封，信封上寫著：請不要開這樣的玩笑，會影響我的正常工作，謝謝！

160. 有一群金魚在魚缸裡自由自在地游來游去，一條黑金魚說：「我看到紅金魚是黑金魚的兩倍。」一條紅金魚說：「不對，紅金魚和黑金魚的數量是一樣的。」你知道紅金魚和黑金魚的真實數目嗎？

161. 從一寫到一萬，你會用多久的時間？

162. 身高168公分的小華，有一天去看棒球賽回來卻變成170公分，為什麼？

163. 10除2卻不等於5，為什麼？

164. 在有100個代表隊參加的足球淘汰賽中，要決出冠軍隊，至少需要進行多少次比賽？

165. 請問：將18平均分成兩份，卻不得9，那會得幾？

166. 有一滿杯可樂，當喝完一半時，加水至滿；再喝完一半時，又加滿水；第三次又喝完一半時，再加滿水，最後把這杯全喝完，請問一共喝了多少杯可樂？

167. 什麼數字最聽話呢？

160　紅金魚4條，黑金魚3條。

161　最多五秒，10000。

162　因為他被球擊中，頭頂上長出一個2公分的包。

163　比如，10人情報小組除去兩名還有8名成員。

164　一次只能淘汰一個隊，故需要99次。

165　10（從中間分開）。

166　一杯，不論加了幾次水，真正喝下去的可樂只有一杯，其他是加進去的水。

167　100（百依百順）。

讓狗接電話

　　一男子養了一隻狗，特煩牠，就想把牠給扔了，但是此狗認得回家的路，扔了好多次都沒有成功。某日，此人駕車棄狗，當晚打電話給他的妻子問：「狗回來了嗎？」妻子說：「回來了。」男子非常氣憤，大吼道：「快叫牠接電話，我迷路了。」

168. 三支點燃的蠟燭擱在紙盒上，一陣風吹來，吹熄了一支，其餘兩支繼續燃燒，最後會剩下幾支蠟燭呢？

169. 小華碰到兩個老朋友，其中一個朋友説：「我是18歲。」可是另外一個朋友説：「不，他已經滿19歲了。」兩個人都沒有説謊，有可能發生這種事情嗎？

170. 菸鬼甲每天抽50支菸，菸鬼乙每天抽10支菸。5年後，菸鬼乙抽的菸比菸鬼甲抽的還多，為什麼？

171. 三個孩子吃三個餅要用3分鐘，九十個孩子九十個餅要用多少時間？

172. 後羿射日之後，天上就只剩下了一個太陽，你知道在什麼情況下會出現三個太陽在一起嗎？

173. 小剛從5000米高的飛機上跳傘，過了兩個小時才落到地面，為什麼？

174. 什麼時候1加5等於10？

175. 什麼時候四減一會等於五？

168 一支也不剩。

169 可能，那個人說完話以後才滿19歲。

170 菸鬼甲抽得太多早就得病死了。

171 也是三分鐘，九十個孩子同時吃。

172 寫「晶」字的時候。

173 他掛在了樹上，等待隊友救援。

174 算盤運算。

175 四個角的東西切去一個角。

 止痛藥

　　一天下午，老師把一個學生叫到辦公室，拿出一顆止痛藥，說：「你先把它吃下去吧！」學生直納悶，便問：「老師，我身上沒有地方會痛呀？」

　　老師解釋說：「待會兒就會痛了。我已經把你考試不及格的事告訴你爸爸了！」

176. 小華的爸爸一分鐘可以剪好5片自己的指甲，他在5分鐘之內能剪好自己的幾片指甲？

177. 123能組成的最大的數是多少？

178. 月球引力只有地球的1/6，如果一隻老鷹在地球上1小時可以飛到30公里，假如太空人把這隻老鷹放到了月球上，那麼老鷹在月球上1小時可以飛多少公里呢？

179. 一隻青蛙掉進三十公尺深的枯井，如果牠每次能跳兩公尺高，要跳幾次才能跳出井口呢？

180. 老師在黑板上寫8，請問：8能被2、4、8除盡以外，還能被誰除盡？

181. 假設有一場長跑比賽，在到達終點前，第二名超過了你，你成了第幾名？

182. 三角形有三個角，六角形有六個角，圓有多少角？

183. 一張CD唱片轉速是80轉/分鐘，這張CD能轉60分鐘，請問這張CD一共有多少紋路？

176 20只，包括手指甲和腳趾甲。

177 321。

178 月球上沒有氧氣，老鷹會死掉。

179 那麼深的枯井青蛙早就摔死了。

180 黑板擦。

181 第二名。

182 一圓有十角。

183 一條，一張CD只有一條紋路。

輕鬆小品

競選諾言

　　妻子和大女兒一邊整理自己的嫁妝箱，一邊欣賞結婚禮服、舊相片和紀念品。當看到25年前丈夫給妻子寫的一大疊整齊的求愛信時，女兒問：「這是什麼？媽媽。」

　　妻答道：「你爸爸的競選諾言。」

184. 魚缸裡面有10條魚，死了3條，還剩幾條？

185. 老王因為去年罵人是豬被罰款10000元，為什麼今年又罵人是豬，卻被罰了20000元？

186. 貓和狗進行百米賽跑，當狗到達終點時貓才跑了90米，如果把狗的起跑線往後延10米，可以讓貓和狗同時到達終點嗎？

187. 哪一年的年份寫在紙上，再把紙倒過來看仍然是這一年的年份？

188. 怎樣用三根筷子搭成比三大比四小的數？

189. 小凡晚上9點就上床了，計劃睡到明天早上11點，他把鬧鐘定在11點鐘，過了20分鐘以後才入睡，到鬧鐘叫醒他之時，他睡了多長時間？

190. 什麼時候10加10是10，10減10也是10？

191. 有座古老的時鐘敲6點要花5秒，那麼它敲12點要花幾秒？

192. 一種細菌一分鐘分裂成兩個，再過一分鐘分裂成4個，照這種速度分裂下去，1小時可以填滿瓶子。如果從兩個開始分裂，要多久才能填滿同樣的瓶子？

184 10條，死魚不會跑出來，所以還有10條。

185 因為豬肉漲價了。

186 不能。因為貓的速度是狗的90％，狗的起跑線往後延10米，狗需要跑110米，答案：貓跑99米，牠們才能同時到達終點。

187 1961（答案不唯一正確）。

188 搭成π（約等於3.14）。

189 1個小時40分鐘。

190 戴手套的時候。

191 11秒。時鐘花5秒敲6下，說明敲一下之間的間隔是1秒，因此，敲12下要11秒。

192 59分鐘，從兩個開始分裂，只節約了前面的1分鐘。

193. 花盆裡有十條活蚯蚓，被花匠不小心挖斷一條，還剩幾條活的？

194. 三個同學下跳棋，總共下了45分鐘，請問每個同學下了多少分鐘？

195. 動物園裡有兩隻幼熊。已知雄熊每天吃30斤肉，雌熊每天吃20斤肉，幼熊每天吃10斤肉，但是飼養員每天只買20斤肉，請問哪隻熊在挨餓？

196. 一個人生於1984，死於1993，年僅26歲，可能嗎？

197. 一顆香蕉樹上有一根香蕉，5隻小猴。請問樹上有幾根香蕉、幾隻小猴？

198. 一隻機靈的猴子每分鐘能吃一根玉米，在果園裡，這隻猴子5分鐘能吃幾根玉米？

199. 聰明的人和勤奮的人，什麼人最容易考到九十多分？

200. 一斤白菜5角錢，一斤蘿蔔6角錢，那麼一斤排骨多少錢？

2

數字魔法的幽默類

193 十一條。

194 45分鐘。

195 沒有熊在挨餓，動物園裡只有兩隻幼熊，20斤肉剛好。

196 可能，他出生在醫院的1984房間，死於1993房間，死的時候只有26歲。

197 只有一根香蕉，因為小猴為了爭奪香蕉打架去了。

198 果園裡沒有玉米。

199 能考一百分的，稍微粗心一點就是九十幾分。

200 一兩等於十錢，一斤排骨100錢。

Part

3

文字探祕的破解類

01. 一個侍者給客人上啤酒，一隻蒼蠅掉進杯子裡面，侍者、客人和經理到看見了，請問誰最倒楣？

02. 買一雙皮鞋要200元，請問一隻要多少？

03. 有一天，一個植物學家、一個原子彈專家、一個動物學專家在一個熱氣球上，此時，熱氣球開始直線下降，所以必須扔掉一個專家，請問該扔掉哪一個呢？

04. 小明每天都吃掉一個師傅，他是怪獸嗎？

05. 有一隻公雞在屋頂上下蛋，你說雞蛋會從左邊掉下還是右邊？

06. 有一座橋只能承重70公斤，一個人重65公斤，他要帶兩個分別重2.6公斤的球過橋，沒借用任何東西就從橋上把兩個球帶了過去，他是怎麼過去的？

07. 用什麼方法可以不喝水？

01　蒼蠅最倒楣，連命都沒了。

02　一隻不賣。

03　扔掉品質最重的。

04　吃康師傅嘛！

05　公雞不會下蛋。

06　拋起一個球，待它要落下的時候把另一個拋起。

07　把水改一個名字。

拿手好戲

　　一群人圍在倫敦白廳前，中間躺著一個小男孩，蜷縮在地，痛苦地呻吟著。原來他吞了一枚十磅的金幣到肚裡。圍觀的人眼看孩子痛得不行了，都急得不知如何處置。這時，從人群中走出一位先生，他走到小孩身邊，抓住小孩的腿，把他倒提起來，猛力地搖晃了幾下，忽然聽到「呼」的一聲，那枚金幣從小孩子的嘴裡噴了出來。圍觀的人舒了一口氣。

　　一位旁觀者問那位先生：「你是醫生嗎？」

　　「不！」那人回答，「我在稅務局工作，乞丐見到我都逃。」

08. 是黑雞厲害還是白雞厲害？

09. 元帥比將軍高一個等級，什麼時候元帥和將軍平等？

10. 以碳酸鈣為主要成分的雞蛋殼有什麼用處？

11. 去動物園，看到的第一個關在籠子裡的動物是什麼？

12. 一頭牛，向北走10米，再向西走10米，再向南走10米，倒退右轉，問牛的尾巴朝哪裡？

13. 8公分長的紅螃蟹和3公分長的黑螃蟹比賽跑步，誰會贏？

14. 螳螂請蜈蚣和壁虎到家中做客，煮菜的時候發現醬油沒了，蜈蚣自告奮勇出去買，卻久久未回，究竟發生了什麼事？

15. 一個人一年中哪一天睡覺時間最長？

16. 手抓長的，腳踩短的，這是在做什麼事？

17. 船廠老闆最怕什麼？

3

文字探祕的破解類

08 黑雞，因為黑雞會下白蛋，白雞不會下黑蛋。

09 下象棋的時候。

10 用來包蛋清和蛋黃。

11 售票員。

12 朝地。

13 黑螃蟹。因為紅螃蟹是煮熟的。

14 打開門後，發現蜈蚣還坐在門口穿鞋。

15 一年中的最後一天，因為他跨越到第二年。

16 爬梯子。

17 地球上沒有水。

18. 小明最近在練習雜技，能夠將三個玻璃杯輪流拋起再接住，小強説：「這算什麼，我也會。你要是能將一杯水一滴不灑地拋起來再接住才是真厲害。」小明想了想，果真做到了，你知道他是怎麼做到的嗎？

19. 黑人不必擔心什麼？

20. 一台空調器從樓上掉下來會變成什麼器？

21. 你怎樣才能把你的左手全部放入你身上右邊的褲袋內，而同時又把你的右手全部放入左邊的褲袋內？

22. 你怎麼區分東西南北？

23. 地球上由七大洲，四大洋，一共有60億人口，在這些人身上，哪一部分的顏色是一樣的？

24. 象棋與圍棋的區別是什麼？

25. 用什麼辦法可以知道一個人的右手裡面有沒有藏著東西？

26. 怎樣才能用網子提水？

3

文字探祕的破解類

18 先把杯子裡的水凍成冰。

19 不怕曬黑。

20 兇器。

21 把褲子前後反著穿。

22 加頓號。

23 血液都是紅的。

24 一個越下子越少，一個越下子越多。

25 熱情地和他握手。如果他也熱情地和你握手，說明右手裡沒有藏東西，如果他猶豫、躲閃，那就是藏了什麼在手心。

26 讓水結成冰。

27. A和B可以相互轉化，B在沸水中可以生成C，C在空氣中氧化成D，D有臭雞蛋氣味，問A、B、C、D各是什麼？

28. 大李帶著他3歲的兒子上街，兒子看見別人在甘蔗攤邊吃甘蔗，吵著也要買，大李對兒子輕柔地說了一句話，兒子馬上不吵也不鬧了，乖乖的跟他回家了，大李說了什麼？

29. 有一個胖子，從高樓跳下，結果變成了什麼？

30. 吃葡萄不吐什麼？

31. 鴨子會飛，連煮熟的鴨子都會飛走，那麼怎樣讓鴨子不會飛走呢？

32. 麥當勞和肯德基誰比較大？

33. 在地獄的斷頭台看到最多的是什麼？

34. 一頭被10公尺繩子拴住的老虎，要如何吃到20公尺外的草？

35. 鑽進錢眼裡的人最終會怎樣？

3

文字探祕的破解類

27 A. 雞 ； B. 雞蛋 ； C. 熟雞蛋 ；D. 臭雞蛋。

28 甘蔗不好吃，你看，別人吃一口就吐掉了。

29 死胖子。

30 葡萄牙。

31 插一隻翅膀給牠（插翅難飛）。

32 肯德基 （麥當勞是叔叔，肯德基是爺爺）。

33 鬼頭鬼腦。

34 老虎不吃草。

35 最終會死。

36. 一個偉大的人和一隻偉大的獅子同一天誕生，有什麼關係？

37. 賣水的人看到河會怎麼想？

38. 明明是個近視眼，也是個出名的饞小子，在他面前放一堆書，書後放一個蘋果，你說他會先看什麼？

39. 小剛到外面吃飯，為什麼不要錢？

40. 小東是釣魚高手，但有一次他一條魚也沒釣到，為什麼？

41. 只有一種辦法能使人永遠不掉頭髮。是什麼辦法呢？

42. 如果不幸得了狂犬病，你第一件事要做什麼？

43. 非洲食人族的酋長吃什麼？

44. 女兒第一次參加舞會，媽媽最擔心什麼？

45. 動物園裡有隻可愛的熊貓，為什麼人們都不敢接近牠？

3

文字探祕的破解類

36 沒關係。

37 這些都是錢。

38 什麼都看不見。

39 因為小剛在家門外吃飯。

40 因為小東在釣蝦場釣蝦。

41 剃光。

42 列一張仇人名單。

43 人啊！

44 與狼共舞。

45 因為油漆未乾。

46. 為什麼一隻大青馬掉到飯碗裡淹死了？

47. 母親節那天，如果不想讓母親洗碗，但又不想自己動手的話，你該怎麼辦？

48. 牛小時候叫「犢」，那兔子、烏龜小時候應如何稱呼？

49. 草地上三隻羊正在吃草，突然其中兩隻起衝突打了起來，第三隻羊靈機一動，說了一句話，那兩隻羊便不打了。你知道第三隻羊說了什麼嗎？

50. 達文西密碼的上面是什麼？

51. 達文西密碼的下面是什麼？

52. 什麼水即使在常溫下也不是液體？

53. 世界上有一種菜人，和動物都不能吃，是什麼菜？

54. 什麼東西，順著念會飛，倒著念能吃？

55. 有一個國家男人都是開車的，女人都是長不大的。請問這是那個國家？

3

文字探祕的破解類

46 大青馬是蛐蛐的暱稱。

47 跟她說：「媽，留著明天洗吧。」

48 兔崽子、龜兒子。

49 牠對兩隻羊說：「狼來了。」

50 達文西帳號。

51 達文西驗證碼。

52 薪水。

53 歇菜。（意指：完蛋、沒戲唱。）

54 蜜蜂，蜂蜜。

55 俄羅斯，男的姓氏裡都會加上某某斯基，女的都會加上某某娃。

56. 坐什麼椅子最享受？

57. 將軍的上面是什麼？

58. 什麼東西裝玻璃，愛把鼻子當馬騎？

59. 什麼水越多人們肯定越開心？

60. 什麼山登山運動員不願意爬？

61. 做什麼事情一開口就要錢？

62. 一種飲料，由惡意和謊言加上微量事實配製而成的，能有效地削弱領導的洞察力，是什麼？

3

文字探祕的破解類

63. 什麼樣的人死後還會出現？

64. 什麼風最有力？

65. 什麼風最沒力？

66. 什麼風最開心？

67. 動物園裡什麼動物沒人能看得見？

68. 什麼動物會打針？

56 Enjoy（原意為：享受。最後一個發音諧音「椅」）。

57 將軍的帽子。

58 眼鏡。

59 薪水。

60 垃圾山。

61 打電話。

62 小報告。

63 電影中的人。

64 枕邊風。

65 耳邊風。

66 嘻哈風。

67 被蛇吞進肚子裡的動物。

68 蚊子。

69. 什麼動物會捏藥丸？

70. 在什麼地方人們會自討苦吃？

71. 在布匹店裡買不到什麼布？

72. 有一種東西，上升的時候會下降，下降的同時會上升，這是什麼？

73. 到別人家中做客，講什麼話容易惹人厭？

74. 什麼東西乾淨的時候是黑的，髒了反而是白的？

75. 什麼東西你需要它的時候扔掉，不需要時才收回來？

76. 有個東西很常見，有頭無腳，這是什麼？

77. 什麼水永遠用不完？

78. 什麼黑傢伙是由光造成的？

79. 什麼地方能出生入死？

80. 什麼東西用完了很快會回來？

69 屎殼郎。

70 藥店的藥都比較苦，你還要拿錢去買，當然是自討苦吃了。

71 痠痛藥布。

72 蹺蹺板。

73 長途電話。

74 黑板。

75 錨。

76 磚頭。

77 淚水。

78 影子。

79 醫院。

80 力氣。

81. 什麼樣的汽車可以到處亂撞？

82. 牙醫最喜歡什麼行業？

83. 什麼東西一躺下就會變小？

84. 什麼將從來沒上過戰場？

85. 煩惱的時候應該吃什麼？

86. 什麼東西穿過了你的皮膚你卻不會覺得痛？

87. 古董越舊越值錢，汽車越新越值錢，什麼東西新的和舊的一樣值錢？

3

文字探祕的破解類

88. 什麼動物是打麻將高手？

89. 什麼東西白的放入口裡，黃的放在土中？

90. 什麼船每次走的路線都是一樣的？

91. 什麼花盛開時看不見？

92. 什麼地方能使長得醜的人變得不難看？

93. 什麼東西肥得快，瘦得更快？

81 玩具車。

82 糖果製造業。

83 11，躺下就變成二。

84 麻將。

85 開心果。

86 頭髮，鬍子。

87 正在流通的鈔票。

88 老虎（老胡）。

89 稻米。

90 遊樂場的海盜船。

91 心花怒放。

92 暗的地方。

93 氣球。

94. 什麼頭不想就沒有，一想就有？

95. 什麼東西不經觸碰就可以毀掉？

96. 不論男女老少，中國人都會寫哪種外國字？

97. 什麼情況下人會七竅生煙？

98. 雪融化以後是什麼？

99. 什麼箭大家都心甘情願被射中？

100. 你知道熊貓一生最想實現的兩個願望是什麼嗎？

101. 通常人們難過的時候哭泣，高興的時候微笑，哭和笑也有共同之處，你知道是什麼嗎？

102. 有一種書從不單獨賣給別人，並且也不帶有銷售行為，你知道它是什麼書嗎？

103. 什麼東西天天會來，卻從沒真正來過？

104. 要用的時候不用，不用的時候就用的東西是什麼？

105. 當雨落下時，什麼東西會升起？

3

文字探祕的破解類

94 念頭。

95 諾言。

96 阿拉伯數字。

97 火葬的時候。

98 春天。

99 丘比特（愛神）之箭。

100 想睡個好覺，然後再拍一張彩色的照片。

101 筆劃都是十筆。

102 説明書。

103 明天。

104 杯蓋或其他蓋子。

105 雨傘。

106. 小華的語文考試得了零分，但他的試卷上明明有三個字是沒有寫錯的，你知道那是什麼字嗎？

107. 大陳去商店買東西，發現櫃檯裡空空的，但大陳買到了他要的東西。那麼，大陳買到了什麼？

108. 什麼梯在我們下去的時候比上的時候快很多了？

109. 做什麼事情必須以身作則？

110. 什麼東西不能仔細看？

111. 什麼東西倒立之後會增加一半？

112. 什麼東西人穿衣服它就脫，人脫衣服它就穿？

113. 什麼東西沒有嘴卻能說話，沒有耳朵卻能聽話？

114. 有一個問題，不論你問到任何人，只要他一回答，答案都是「沒有」，請問那是什麼問題？

115. 哪項比賽是往後跑的？

116. 什麼樣的亮在暗處卻看不到？

117. 所有鳥類的絕症是什麼？

3

文字探祕的破解類

106 他的名字。

107 櫃檯。

108 滑梯。

109 量體裁衣。

110 強光。

111 6倒立後會增加一半。

112 衣架。

113 電話。

114 你睡著了嗎？

115 拔河。

116 漂亮！

117 懼高症。

118. 涼茶即使燙熱煮沸，也一樣稱為涼茶，不會改稱熱茶。請問有哪一種食物，即使冰凍了也不會說它涼？

119. 什麼東西永遠都是越來越多？

120. 什麼山不存在，有的人卻說要上這個山？

121. 喝什麼東西可以讓人變成鬼？

122. 媽媽問皮皮：什麼東西渾身都是漂亮的羽毛，每天早晨叫你起床？皮皮猜對了，卻不是雞，那是什麼？

123. 什麼車子能動，但是寸步難行？

124. 什麼光會給人帶來痛苦？

125. 有一樣東西是屬於你的，但別人用得比你多，是什麼東西呢？

126. 一般人都不看的書是什麼書？

127. 小青的爸爸從來不做飯，可他炒一樣東西卻很拿手，那是什麼呢？

128. 一年四季都盛開的花是什麼花？

3

文字探祕的破解類

118 熱狗。

119 歷史。

120 刀山。

121 酒,變成酒鬼。

122 皮皮猜的是雞毛撢子,因為媽媽每天都用雞毛撢子把皮皮打起床。

123 風車。

124 耳光。

125 自己的名字。

126 盲文書。

127 炒股票。

128 塑膠花。

129. 有一樣東西能托起50公斤的橡木，卻托不起5公斤的沙子，是什麼？

130. 沒有人類及動物居住的地球是什麼？

131. 你只要叫它的名字就會把它破壞，它是什麼？

132. 什麼東西越大越沒有用？

133. 擁有很多牙齒，能咬住人的頭髮的東西是什麼？

134. 什麼東西牙最多，卻總是被人咬？

135. 只聽過馬拉車，沒聽過馬踢車的，什麼車會被馬一腳踢掉？

136. 什麼果人人都不喜歡吃？

137. 什麼油點不燃？

138. 什麼菜每家飯店裡都有？

139. 什麼東西上面少、下面多，少的卻比多的大，多的卻比少的小？

140. 什麼東西有時幫助你前進，有時又阻礙你前進？

3

文字探祕的破解類

129 水。

130 地球儀。

131 沉默。

132 破了的洞。

133 髮夾。

134 玉米。

135 象棋上的車。

136 惡果。

137 醬油。

138 蔬菜。

139 算盤。

140 風。

141. 什麼東西最愛搖頭和鞠躬？

142. 什麼東西人們經常咬，卻不想把它咬壞？

143. 什麼東西越洗越小？

144. 什麼東西既不在屋內又不在屋外？

145. 什麼城只能走人不能走汽車？

146. 吃什麼硬東西的時候不用牙咬？

147. 什麼油沾到手上最好洗？

148. 什麼蟲不愛動？

149. 人心情不好的時候最喜歡找什麼？

150. 最希望我們一生平安的是什麼機構？

151. 有「鮮花王國」之稱的荷蘭每天向世界各地輸出品種多樣的鮮花，可是有一種花從來不出售，是什麼花？

152. 什麼生物天氣越冷越往下脫衣服？

153. 什麼主意看不見、摸不著，卻很有味道？

141 不倒翁。

142 筷子。

143 肥皂。

144 窗戶。

145 萬里長城。

146 藥片。

147 醬油。

148 懶蟲。

149 找碴。

150 保險公司。

151 交際花。

152 北方的樹。

153 餿主意。

154. 彈無虛發、百發百中的炮是什麼炮？

155. 《野生動物保護條例》不肯將其列入保護範圍的蛇是什麼蛇？

156. 什麼東西長了毛才表示成熟了呢？

157. 什麼老鼠跑得最快？

158. 什麼水要按計劃發放？

159. 拍手掌是叫好的意思，那你知道什麼掌不能拍嗎？

160. 什麼藥可以當飯菜吃？

161. 什麼東西沒有腳卻能日夜兼行？

162. 有一件事，你明明沒有做，卻要受罰，這是什麼事？

163. 什麼照片看不出照的是誰？

164. 有一種人愛戴帽子，頭上卻沒有帽子，這是什麼帽？

165. 永遠都沒有終結的事是什麼？

3

文字探祕的破解類

154 馬後炮。

155 地頭蛇。

156 玉米。

157 見了貓的老鼠。

158 薪水。

159 仙人掌。

160 山藥。

161 鐘錶。

162 家庭作業沒有做一定會遭受老師處罰的。

163 X光片。

164 高帽。

165 問題。

166. 什麼飯不能在夜間吃？

167. 一個圓孔直徑只有1公分，一種體積為100立方米的物體卻能順利通過這個小圓孔。這是什麼物體？

168. 什麼東西靠不住？

169. 司機不喜歡看見什麼？

170. 什麼問題知道的人卻回答「不知道」？

171. 什麼房子失了火卻不見有人跑出來？

172. 俗話說「拿人手短，吃人嘴軟」，你知道吃別人的什麼東西可以毫不客氣嗎？

173. 西施上磅秤稱的是什麼？

174. 什麼事是人們最想知道，卻又無法知道的？

175. 白蘿蔔喝醉了會變成什麼？

176. 什麼東西沒有手卻可以蓋房子？

177. 除了電池，什麼電不用電線也能來到你家？

166 早飯和午飯不能在夜間吃。

167 水。

168 斷了椅背的椅子。

169 紅燈。

170 「不知道」這三個字怎麼讀？

171 太平間。

172 棋子。

173 自稱美女。

174 將來的事。

175 紅蘿蔔。

176 鳥。

177 雷電。

178. 洋洋的口袋裡共有10枚硬幣，漏掉了10枚硬幣後，口袋裡還有什麼？

179. 讓人長壽的祕訣是什麼？

180. 每對夫妻在生活中都有一個絕對的共同點，那是什麼？

181. 除了呼吸以外，所有的人在每一天都同時做一件什麼事情？

182. 什麼東西上山下山，但永遠不動？

183. 池是用來裝水的，可是有一種池裡沒有水，那是什麼池？

184. 什麼東西有五個頭但是人們都不覺得它奇怪？

185. 什麼東西比烏鴉更討厭？

186. 什麼袋每個人都有，卻不願意借給別人？

187. 偷什麼不用動手？

188. 什麼東西天天往上升，永遠也掉不下來？

189. 什麼書必須買兩本？

178 一個破洞。

179 保持呼吸，不要斷氣。

180 同年同月同日結婚。

181 變老。

182 山區的公路。

183 電池。

184 手有五根手指頭。

185 烏鴉嘴。

186 腦袋。

187 偷笑。

188 年齡。

189 結婚證書。

190. 有一種東西，成熟了會有鬍鬚，這是什麼？

191. 什麼東西越剪越大？

192. 一個病人到醫院去做健康檢查，醫生說「你離我遠一點」，請問這病人得了什麼病？

193. 儀式牧師主持過各種各樣的儀式，可是有一種卻是他無法主持的。請問是什麼？

194. 什麼東西別人請你吃，但你自己還是要付錢？

195. 什麼樣的床不能用來睡覺？

196. 什麼東西越舊越好？

197. 什麼東西是看不到卻觸摸得到，萬一摸不到便會嚇到人？

198. 製造日期與有效日期是同一天的產品是什麼？

199. 什麼東西晚上才看得見尾巴呢？

200. 什麼球人們常常說起，卻從沒有踢過、拍過、拋過？

3

文字探祕的破解類

190 玉米。

191 洞。

192 鬥雞眼。

193 自己的葬禮。

194 吃官司。

195 牙床。

196 古董。

197 脈搏。

198 日報。

199 流星。

200 地球。

201. 一個炎炎夏日的中午，小明在河邊玩耍時不慎掉進河裡，他的什麼東西最先掉進去？

202. 鐵銼能銼斷任何金屬物體，可是有一樣東西，無論如何也銼不斷，那是什麼？

203. 人人都想得到黃金，那麼比黃金更容易招引盜賊的東西是什麼？

204. 家裡有書架、臉盆架、樂譜架，你知道什麼架子不能放東西嗎？

205. 奧運會比賽項目中什麼比賽一定要斤斤計較？

206. 為了自己的健康而污染空氣的行為是什麼？

207. 有一個東西，當它行動緩慢的時候從不被人重視，只有當它行動迅速的時候人們才會想起它，這是什麼？

208. 大自然中有很多兇狠的動物，你知道什麼動物會撕爛鰻魚嗎？

209. 大自然中樹的種類有很多，你知道什麼樹沒有葉子嗎？

210. 什麼東西會越轉越穩？

3

文字探祕的破解類

201 他的影子。

202 就是鐵銼本身。

203 美貌。

204 官架子。

205 舉重比賽。

206 放屁。

207 時間。

208 蛇，因為佘詩曼（蛇撕鰻）。

209 枯樹。

210 陀螺。

211. 什麼東西能使雨下到地面的時間變長？

212. 什麼籃子明明是漏的，卻很有用？

213. 什麼東西掉到地上就張開嘴？

214. 什麼表人們會從兒童時期用到老？

215. 什麼刀不傷人，一不小心會自己遭殃？

216. 什麼蛋生下來就是活的？

217. 什麼球會自己長大？

218. 女人最好嫁什麼樣的男人？

219. 什麼東西要藏起來暗地裡弄，弄完之後再暗地裡交給別人？

220. 世界上的每個地方幾乎都被各國探險家涉足過，可是什麼海從來沒人見過呢？

221. 哪一個字永遠寫不好？

222. 有賣的，沒買的，每天賣了不少的是什麼東西？

223. 什麼字人們都不會讀？

③ 文字探祕的破解類

211 風，風一吹雨就斜著下，路程變長了。

212 籃球的球籃。

213 瓜子。

214 九九乘法表。

215 溜冰鞋底的冰刀。

216 笨蛋。

217 仙人球。

218 考古學家，因為他會珍惜越來越老的你。

219 相片底片。

220 腦海。

221 「壞」字。

222 門檻。

223 錯別字。

224. 哪個字有一豎一撇一點？

225. 哪個字有十二點？

226. 話說從前有個年輕人很喜歡吃鴨梨，他吃啊吃啊，吃了好多的鴨梨，最後變成了哲學家。請問，這位變成哲學家的年輕人叫什麼？

227. 秀才翹尾巴是什麼字？

228. 據說前一陣子「ET」離開地球以後，英文字母只剩24個字，但是最新消息說是15個字，為什麼？

229. 哪個字有九點？

230. 請問乙的丈夫去哪裡了？

231. 小偷最怕聽到哪三個字母？

232. 什麼字有一個禮拜？

233. 八兄弟同賞月是什麼字？

234. 哪個城市大家齊歡樂？

224 壓。

225 斗。

226 亞里士多德（鴨梨吃多了）。

227 禿。

228 因為ET帶走了UFO，WC臭死了，AIDS生病住院了。

229 丸。

230 當官去了，一（乙）夫當關（官）。

231 I、C、U（I see you）。

232 旨（七日）。

233 脫。

234 齊齊哈爾。

235. 如果白天天是晴的，我可以說sunny。如果晚上，天也是晴的，用英語該怎麼說？

236. 飯沒煮熟，是什麼字？

237. 家裡有錢的學生叫什麼？

238. 三口重疊，不是品字，是什麼字？

239. 手機用戶最喜歡去哪？

240. 什麼食品可以四兩撥千斤？

241. 一群鴨子開會，是什麼成語？

242. 什麼英文字母喜歡聽的人最多？

243. 一個人拿筷子吃飯，是什麼成語？

244. 古代人物中哪個人算是白領呢？

245. 什麼魚老愛說話？

246. 一根手指頭的英文叫one，兩根手指頭的英文叫two，以此類推，四根手指頭的英文名叫four，那麼彎起來的四根手指頭的英文名叫什麼？

3 文字探祕的破解類

235 白天SUNNY 晚上MOONNY。

236 炊（欠火）。

237 高才（財）生。

238 目。

239 通化，您撥的電話正在通話（通化）中……

240 巧克力。

241 無稽（雞）之談。

242 CD。

243 膾炙（筷至）人口。

244 孟母三遷（三千）。

245 梭（說）魚。

246 Wonderful（彎的four）。

247. 三人同看一日，是什麼字？

248. 董永妻從何來，是哪個電視節目？

249. 什麼字是半部春秋？

250. 哪個城市是水上人家？

251. 哪個城市在電飯煲裡熱稀飯？

252. 什麼字，劉邦聽了哈哈笑，項羽聽了淚滿襟？

253. 什麼字不加口是一口，加一口是九口？

254. 老師拖堂，是指哪一種人？

255. 上下合是什麼字？

256. 哪個字有三張紙？

257. 春和秋都不熱，是什麼字？

258. 人被捉住了把柄，是什麼字？

259. 什麼字春風吹又生？

260. 秦香蓮告倒陳世美，是哪兩種服裝？

247 春。

248 天下女人。

249 秦。

250 滬。

251 温州（粥）。

252 翠（羽卒）。

253 井（中間只有一個口，外面加一個大口變成九宮格）。

254 留學生。

255 卡。

256 順。

257 秦。

258 個。

259 茁（草出）。

260 女制服，男背心。

261. 建國方略是什麼字？

262. 七仙女嫁出去一個，是什麼成語？

263. 什麼樣的官不能發號施令，還得老向別人賠笑？

264. 姓什麼的人不愛説話？

265. 有一個女人，她可以不洗澡、不換衣服，但她的衣服是世界上最貴的，她是誰？

266. 除了關在籠子裡的獅子以外，什麼獅子不傷人？

267. 觀音把白龍化成白馬，叫白龍馬，留在唐僧身邊當坐騎，那麼留在公主身邊的馬叫什麼馬呢？

268. 什麼人一年不吃飯也不會死？

269. 什麼人想不開？

270. 什麼人在什麼情況下，才算真正自食其果？

271. 什麼人到了國外後最容易適應當地的生活

272. 有一個人很有權威，叫你坐下就得坐下，叫你低頭就得低頭，他是誰？

❸

文字探祕的破解類

261 玉。

262 六神無主。

263 新郎官。

264 姓金,因為金口難開。

265 自由女神。

266 蹲在門口的石獅子。

267 駙馬。

268 任何人。因為他可以吃麵條、包子和大餅

269 要辭職的司機。

270 水果店老闆得罪了所有的顧客。

271 嬰兒。

272 理髮師。

Question ◀◀◀◀◀◀◀

273. 什麼人會感覺到天昏地暗？

274. 什麼人整天跟壞人在一起，他的父母卻不管？

275. 所有的生物中，飛得最高的是什麼動物？

276. 天上有個不穿鞋的神仙叫赤腳大仙，你知道還有誰腳上從來不穿鞋嗎？

277. 能同時用兩個腦子工作的人是什麼人？

278. 從小家長教導我們做人要有分寸，你知道能把分寸掌握得恰到好處的人是誰嗎？

279. 有個人不是官，卻負責全公司職工幹部上上下下的工作，這個人是幹什麼的？

280. 打不開瓶蓋的時候要找誰來開瓶？

281. 一個男人正在看一張照片，對旁邊的女人說：「我沒有兄弟姐妹，可照片上這個男人的父親是我父親的兒子。」你知道他說的這個男人是誰嗎？

282. 一個地方有獅子、老虎、狼、獵豹等上百種兇猛的動物，那麼百獸之王是誰？

3

文字探祕的破解類

273 戴太陽鏡的人。

274 獄警。

275 人。因為人飛到過月球。

276 動物。

277 操作電腦的人。

278 裁縫。

279 開電梯的。

280 孔雀。因為孔雀開屏（開瓶）。

281 是他兒子。

282 動物園園長。

283. 交通日益發達的今天，車禍事故也越來越頻繁，你知道什麼車最不可能發生車禍嗎？

284. 森林裡有成千上萬種植物和動物，一個人站在森林裡抬頭看見最高的會是什麼？

285. 非洲的尼羅河是世界第一長河，你知道世界上最小的河是什麼河嗎？

286. 紅、橙、黃、綠、青、藍、紫各種顏色當中，什麼顏色最會模仿？

287. 很多人都喜歡去海邊渡假，你知道中國的什麼海去過的人最多嗎？

288. 三姐妹在一起討論各種感情，大姐最重視親情，二姐最重視愛情，三姐最重視友情，那麼什麼情最容易變呢？

289. 情人卡、生日卡、聖誕卡，到底要寄什麼卡給女朋友，最能博得她的歡心呢？

290. 爸爸帶著媽媽和你一起去旅行，不要讓什麼人看到最好？

291. 小貝的媽媽從市場上買回來一種魚，無論放多長時間也不會臭，這是什麼魚？

3

文字探祕的破解類

283 靈車。

284 天空。

285 眼淚流成的河。

286 紅色，因為紅磨坊（模仿）。

287 上海。

288 表情。

289 信用卡。

290 小偷。

291 木魚。

法典與抽菸

　　兩個學生在讀法典與抽菸的問題上爭論不休，他們找教授評理。

　　第一個學生說：「教授，讀法典時能抽菸嗎？」教授嚴肅地回答：「當然不能！」

　　第二個學生馬上問：「那抽菸時讀法典行嗎？」教授答道：「當然可以！」

292. 通常人們損壞了東西只要照價賠償即可，那什麼東西踩壞了要超價賠償？

293. 什麼東西破裂之後，即使最精密的儀器也找不到裂紋？

294. 黃先生對於尋找失物十分在行，再小的東西丟了，他都能找出來。可是有一次他丟了一樣東西卻怎麼找也找不到，他到底丟了什麼？

295. 媽媽說小寶看電視時目不轉睛，非常認真，你知道人們看什麼最認真嗎？

296. 狂風暴雨的天氣人們都不願意出門，你知道什麼雨大到可以死人嗎？

297. 老師和家長教導我們做事不能半途而廢，你知道人們做什麼事最怕中斷嗎？

298. 如今全國各地的房價都在上漲，你知道最便宜的房子在哪裡嗎？

299. 澳大利亞是現今世界上最大的島嶼，但在澳大利亞被發現之前，什麼島最大？

300. 漢語是世界上使用人數最多的語言，那你知道什麼話世界通用嗎？

292 地雷，踩壞了要賠上一條命。

293 感情。

294 丟了隱形眼鏡，看不見。

295 視力檢查表。

296 槍林彈雨。

297 呼吸。

298 牢房。

299 還是澳大利亞。

300 電話。

多的是

某日，一個古巴人、一個蘇聯人和兩個美國人共同坐在一輛火車上。

古巴人拿出一根大雪茄，友好地對另外三人說：「誰想試試？」三人笑著婉拒了。古巴人甚感沒有面子。古巴人點燃雪茄，吸了兩口，隨手將雪茄扔出窗外，不屑地說：「雪茄——我們古巴多的是。」

一會兒，蘇聯人拿出一個大麵包，也請另外三人品嘗，三人同樣婉拒。蘇聯人亦覺得沒有面子。隨意吃了兩口扔出窗外，說道：「麵包——我們蘇聯多的是。」

這時，兩個美國人互相看了一眼，覺得自己也該說些什麼。突然，一個美國人抓起另一個美國人，一下將其扔出窗外。

古巴人和蘇聯人驚得目瞪口呆，這個美國人回過頭，聳聳肩說道：「他是律師，律師——我們美國多的是。」

Part

4

，

奇思異物的神祕類

01. 一個人無法做，一群人做沒意思，兩個人做剛剛好，請問是什麼事？

02. 人在不饑渴時也需要的是什麼水？

03. 什麼事情，只能用一隻手去做？

04. 世界上什麼東西以近2000公里每小時的速度載著人奔馳，而不必加油或其他燃料？

05. 什麼東西越擦越小？

06. 想要鑿出一個洞，除了錘子等工具之外，還需要什麼？

07. 有一本書，用詞最多，卻沒有一篇好文章，可人們還是要買，這是什麼書？

08. 什麼東西沒有腳卻能走、沒有嘴卻能吼、沒有翅膀卻到處飛？

09. 什麼東西有手、有腿、有身體，卻沒有頭？

10. 有一罈酒在山洞裡藏了500年，結果變成了什麼？

01 說悄悄話。

02 薪水。

03 剪自己的手指甲。

04 地球。

05 橡皮擦。

06 一面牆。

07 《現代漢語詞典》。

08 風。

09 衣服和褲子。

10 酒精（酒成精了）。

11. 「東方」輪上的大副說他去過沒有春夏秋冬，沒有晝夜長短變化的地方，那是什麼地方？

12. 什麼樣的河人們永遠過不去？

13. 什麼東西可以給你用來等待明天？

14. 爸爸丟了一樣東西，為什麼媽媽還特別高興？

15. 膽小鬼吃什麼可以壯膽？

16. 恐怖分子下面是什麼？

17. 什麼人頭上腳下都是水，卻滴水不沾？

18. 什麼東西長了牙齒卻不吃東西？

19. 拿什麼東西不用手？

20. 哪種比賽，贏的得不到獎品，輸的卻有獎品？

21. 許多東西加熱就會融化，那麼加熱之後會凝固的是什麼？

22. 一直以來被我們踩在腳下的是什麼？

4

奇思異物的神祕類

11 赤道。

12 銀河。

13 枕頭和床。

14 他丟掉了壞習慣。

15 狗膽,因為狗膽包天。

16 恐怖分母。

17 頭上頂著一桶水過橋的女孩。

18 梳子。

19 拿主意。

20 划拳喝酒。

21 雞蛋。

22 鞋子和襪子。

23. 身子裡面空空的，卻擁有一雙手的東西是什麼？

24. 足球比賽中場休息的時候，爸爸問兒子：「放在右腳旁邊，而左腳碰不到的是什麼東西？」兒子靈機一動，答對了。你知道嗎？

25. 送什麼東西必須是對方不在的時候？

26. 衣服拿到太陽底下會曬乾，你知道什麼東西會越曬越濕嗎？

27. 什麼話可以一語道破天機？

28. 什麼蛋又能走又能跳還會說話？

29. 有一種路雖然四通八達，但是不能走人，是什麼路？

30. 永遠煮不熟的菜是什麼菜？

31. 永遠不能做飯的鍋是什麼鍋？

32. 什麼東西有風不動無風動？

33. 今年聖誕夜，聖誕老人最先放進襪子裡的是什麼東西？

4

奇思異物的神祕類

23 手套。

24 是左腳。

25 送花圈。

26 冰。

27 天氣預報。

28 笨蛋。

29 那是電路。

30 生菜。

31 羅鍋。

32 扇子。

33 他自己的腳。

34. 余太太到一家三黃雞店對老闆說：「我要的東西既不肥也不瘦，不要骨頭不要肉。」老闆一聽心領神會，你知道余太太要的是什麼嗎？

35. 一朵盛開的花，卻被放在家裡還關在籠子裡，請問是什麼？

36. 什麼樣的狗從來不叫？

37. 人們買東西都喜歡貨比三家，賣的價錢越高反而越容易成交的是什麼？

38. 細菌靠其他生物存活，那麼什麼靠細菌存活？

39. 從前，有一座山上遍地是金，請問是什麼山？

40. 有一種藥，想吃卻買不到，是什麼藥？

41. 什麼東西能跑不能走，會吹哨不會說話？

42. 你知道世界上什麼東西既不怕曬也不怕濕嗎？

43. 人們甘心情願買的假東西是什麼？

44. 什麼東西放在火中不會燒，放在水中不會沉？

4

奇思異物的神祕類

34 雞血。

35 電風扇。

36 熱狗。

37 賣廢品。

38 醫生。

39 舊金山。

40 後悔藥。

41 火車頭。

42 影子。

43 假牙，假髮，義肢。

44 冰塊。

45. 有一樣東西，形狀和大小各不相同，一部分是彎的，一部分是直的，你可以把它放在任何地方，但只有一個地方是最合適的，這是什麼？

46. 什麼地方有時候有水，有時候沒水？

47. 什麼東西這麼奇怪，你若有也不會說出來，你若接受肯定不知道，你若知道肯定不會要？

48. 什麼蛋中看不中吃？

49. 什麼車可是不受交通規則限制橫衝直撞？

50. 什麼東西既沒有開始也沒有結尾和中間？

51. 什麼情況下人會有四隻眼睛？

52. 有一樣東西，有時是白色，有時是黑色，可以把人帶走，但從不把人帶回，這是什麼？

53. 什麼情況下會出現兩個腦袋，六條腿，一條尾巴？

54. 什麼酒永遠喝不完？

55. 什麼樣的盤子不能裝水卻很有用？

4

奇思異物的神祕類

45 拼圖。

46 水龍頭裡。

47 偽鈔。

48 臉蛋。

49 碰碰車。

50 圓環。

51 兩個人的時候。

52 靈車。

53 人騎馬。

54 天長地久（酒）。

55 鍵盤。

56. 常年冰凍不化，而且與季節變化無關的地方是哪裡？

57. 有個東西我們不想買卻不經意地經常買，是什麼？

58. 什麼光無論在什麼物理條件下都完全沒有亮度？

59. 用什麼東西把整間屋子填滿後，人還能自由活動？

60. 什麼東西屬於你，它並不貴重，但你無法借給任何人？

61. 每個人都有一個朋友，一輩子陪伴我們、跟著我們前進，這是什麼東西？

62. 什麼東西只有一隻腳卻能跑遍屋子所有角落？

63. 什麼東西每天帶著千言萬語行走千里？

64. 什麼東西咬牙切齒？

65. 有一種東西，一個人用剛剛好，兩個人用也勉強，三個人用很狼狽，這是什麼？

4

奇思異物的神祕類

56 冰箱裡。

57 教訓。

58 時光。

59 空氣和陽光。

60 你的影子。

61 我們的影子。

62 掃帚。

63 信。

64 拉鍊。

65 雨傘。

66. 什麼東西有四條腿，一個背，卻不會走路？

67. 什麼東西沒有價值但大家又很喜歡？

68. 什麼東西滿屋走，但碰不著東西？

69. 什麼時候先穿鞋後穿襪子？

70. 什麼東西有皮有骨沒有肉？

71. 什麼書誰也沒看過？

72. 請你用最明白的語言解釋「以牙還牙」？

73. 什麼山不是從路上走上去的？

74. 什麼戲人人都演過？

75. 什麼角用最精密的儀器也量不出度數？

76. 什麼紙再大的商店也買不到？

77. 小男孩和小女孩在一起不能玩什麼遊戲？

78. 什麼東西不怕你打它千拳，就怕你扎它一針？

4

奇思異物的神祕類

66 椅子。

67 無價之寶。

68 聲音。

69 腳踩在釘子上，先穿過鞋再穿過襪子。

70 燈籠。

71 天書。

72 拔牙後再鑲牙。

73 書山，書山有路勤為徑。

74 遊戲。

75 牛角，羊角，鹿角……

76 聖旨（紙）。

77 不能玩猜拳，因為兩小無猜。

78 皮球。

79. 俗話説「當局者迷，旁觀者清」，你知道什麼事情是當局者清，旁觀者迷嗎？

80. 什麼樣的雞蛋永遠孵不出小雞？

81. 什麼東西説人話不辦人事？

82. 什麼盤人們總是喜歡兩個人一起用？

83. 什麼語誰也不能説出口？

84. 向別人道歉時一定要先做什麼？

85. 什麼東西會越用越多？

86. 什麼東西人人都見過卻再也見不到了？

87. 什麼地方有海有河沒有水，有山有地沒有土？

88. 每個人睡覺前，一定不會忘記的事是什麼？

89. 什麼劍是透明的？

90. 很多東西拿來煮都會有各式各樣的香味，所以烹調一向都是很有講究。但是相反的有個東西拿去冰起來的話反而會更香。請問是什麼？

4

奇思異物的神祕類

79 魔術師變魔術。

80 煮熟的雞蛋。

81 鸚鵡。

82 棋盤。

83 啞語（手語）。

84 做錯事情。

85 水電費、煤氣費。

86 昨天。

87 地圖。

88 閉上眼睛。

89 看不見（劍）。

90 電冰箱（香）。

Question ◀◀◀◀◀◀◀

91. 什麼山即使最勇於攀登的人也永遠翻不過去？

92. 洗臉的叫臉盆，那洗手的叫什麼？

93. 避孕藥的主要成分是什麼？

94. 打開厚厚的康熙字典，你永遠查不到的字是什麼字？

95. 什麼地方能找到一個和你長得一模一樣的人？

96. 情人眼裡出西施，那西施眼裡出什麼？

97. 切一半的蘋果跟什麼最像呢？

98. 不是人說的，但人人都愛聽，這是什麼話？

99. 我和你有什麼相同的地方？

100. 什麼問話會讓你承認自己真的沒用？

101. 小王做了一件驚天動地的事，卻沒人說他好，也沒人說他壞，他到底做了什麼事？

102. 什麼書無論什麼時候讀都不會覺得枯燥？

4

奇思異物的神祕類

91 書山。

92 金盆，金盆洗手。

93 抗生素。

94 外國字。

95 鏡子裡。

96 眼屎。

97 另一半。

98 神話。

99 都是人稱代詞。

100 當別人問你有沒有用過他的東西，你會說，我沒用，我真的沒用。

101 他點燃了爆竹。

102 《海底兩萬里》（都是水）。

Question ◄◄◄◄◄◄◄◄

103. 什麼書無論任何人讀都不會覺得乏味？

104. 什麼情況下東西最難找？

105. 人猿泰山如果到城裡來可以做什麼職業呢？

106. 除了墓地，還有什麼地方離人們住的地方很近，還有鬼呢？

107. 什麼東西剪斷後，可以比原來還要長？

108. 什麼情況下小狗能變成小貓？

109. 什麼東西一旦學會了就會退步？

110. 除了玻璃、瓷器等容易碎的東西以外，還有什麼要小心輕放？

111. 什麼立體圖形只有兩個面？

112. 世界上什麼國家沒有一個人？

113. 開口說話就要錢的地方是哪裡？

114. 什麼東西一直轉圈，又一直在往前走？

115. 什麼東西最聽話？

4

奇思異物的神祕類

103 食譜大全。

104 迷路的時候，不知道東、西在哪兒。

105 到動物園做翻譯。

106 心裡。

107 橡皮筋。

108 魔術師變魔術的時候。

109 倒著走。

110 屁。

111 圓錐體。

112 在地圖上的國家。

113 馬路旁的電話亭。

114 行走的車輪。

115 答錄機，你說什麼它就記住什麼。

116. 什麼東西時時刻刻在流動，人們卻無法看見？

117. 什麼東西是點也是線？

118. 中國什麼山最紅？

119. 什麼東西能瞞天過海？

120. 拍什麼照片沒有人會笑？

121. 什麼東西有無數的「葉」卻沒有根？

122. 什麼東西搖搖晃晃，三個變五個，五個變一片。

123. 什麼樣的白米飯能吃出三種味道？

124. 「有名無實」的部隊是什麼部隊？

125. 阿羅在街上撿到一顆螺絲，想回家自己裝個航空母艦，那他還缺什麼？

126. 做什麼事可以說是花錢買氣受？

127. 一個不會游泳的人掉進深水裡，一定會傳出什麼聲音？

128. 你喜歡讓什麼東西咬你的手和腳？

4

奇思異物的神祕類

116 電。

117 賽跑的起點。

118 趙本山。

119 潛水艇。

120 X光照片。

121 書。

122 風扇。

123 夾生飯，有生的、熟的，還有半生不熟的。

124 空軍。

125 還缺一艘掉了一顆螺絲的航空母艦。

126 買空調。

127 水聲。

128 指甲刀。

Question ◀◀◀◀◀◀◀

129. 人們常常喜歡打什麼東西保護自己？

130. 什麼事即使最聰明的人有時也總是説不通？

131. 什麼東西明明存在但等於零？

132. 當有強盜教你不許動時，你該動什麼？

133. 什麼東西有兩個頭一個腰？

134. 歲數越來越大，身體越來越小，面貌日新月異，
　　　家家不可缺少，這是什麼？

135. 男人比女人愛打架，女人比男人愛打什麼？

136. 什麼眼睛從來不閉？

137. 什麼東西必須要用兩部攝影機才能拍到？

138. 什麼東西工作時一隻腳站著，一隻腳走著？

139. 即使是撒哈拉大沙漠也有人穿越，什麼才是真
　　　正的禁足之處？

140. 什麼事很輕鬆，卻不能用一隻手去做？

141. 什麼運動要立即出發？

4

129 打傘。

130 電話斷了線。

131 句號。

132 動腦筋,想怎麼脫離危險。

133 啞鈴。

134 日曆。

135 打扮。

136 針眼。

137 就是攝影機本身,要拍一部攝影機就得用另外一部攝影機。

138 圓規。

139 禁止踐踏的地方。

140 戴手套。

141 馬上運動。

142. 什麼國家，你越走離北越遠？

143. 什麼窩不能住？

144. 有什麼東西比螞蟻的嘴還小？

145. 如果背上癢自己抓不到可以請別人代勞，可是有一個地方癢卻誰也抓不到，這是哪？

146. 什麼宮殿進去容易出來難？

147. 世界上有哪三件事是丟人的？

148. 什麼東西大家都喜歡用錢買來，又很快把它弄壞，大家還特別高興？

149. 什麼東西沒吃的時候是綠的，吃的時候是紅的，吐出來是黑的？

150. 小王總是急急忙忙地在上班的路上，請問他的工作是什麼？

151. 什麼書只能聽不能看？

152. 一個完整的圓圈能把什麼東西弄斷呢？

4

奇思異物的神祕類

142 越南。

143 燕窩。

144 螞蟻吃進去的東西。

145 心裡癢。

146 迷宮。

147 柔道，摔跤，跳傘。

148 鞭炮。

149 西瓜。

150 開計程車。

151 評書。

152 句子。

153. 有個日子很有意思，可以偷天換日，這是什麼日子？

154. 法國國王路易十四夫婦被砍頭後，他們的兒子當了什麼？

155. 有一個這樣的東西：有一個脖子，但沒有腦袋，有兩隻手臂，卻沒有手，這個東西是什麼？

156. 什麼東西可以死很多次，而且一般情況下每次死的時間不超過一分鐘？

157. 下雨天不能打什麼傘？

158. 有一個東西，是青年人的少年期，是中年人的青年期，老年人的整個過去，它是什麼？

159. 什麼門是打不開也關不上的？

160. 玉皇大帝設了一座10丈高的米山，讓一隻小雞啄食，等到小雞把米山吃完就滿足牠一個願望，什麼米小雞永遠吃不完？

161. 什麼東西沒有高度、寬度、長度，卻仍然可以測量？

4

奇思異物的神祕類

153　星期天，可以換成星期日。

154　孤兒。

155　襯衫。

156　電腦死機。

157　降落傘。

158　昨天。

159　球門。

160　釐米，毫米，立方米，平方米。

161　温度。

162. 什麼東西沒有嘴卻能發出聲音，沒有手卻打得人生疼，沒有腳卻能跑遍天涯海角，還沒出現就過去了。

163. 什麼「電」從來不電人？

164. 什麼東西一長尾巴就穿衣？

165. 失去雙手的人做起事來會很不方便，然而有些事情卻不能動手做，是什麼？

166. 汽車如果開得太快容易引發交通事故，你知道什麼交通工具速度越慢反而越讓人感覺恐懼嗎？

167. 什麼時候人在走路回頭看卻看不見自己的腳印？

168. 偷什麼不犯法也不會招人白眼？

169. 歐美人用餐時第一道菜是湯，你知道湯裡經常會有什麼嗎？

170. 什麼樣的房子不能住人？

171. 什麼火燃得再旺也不能燒東西？

172. 有件東西，渾身是孔，但倒下去的水不會馬上流走，這是什麼？

4

奇思異物的神祕類

162 風。

163 賀電。

164 針。

165 心事。

166 在空中飛行的飛機。

167 倒著走的時候。

168 偷笑。

169 有水。

170 蜂房。

171 怒火。

172 海綿。

173. 花錢買來的東西通常都會很珍惜，那麼買來就是為了銷毀它的東西是什麼？

174. 傑克在手心上寫了兩個字，五位同學讀完以後都樂了，你知道他寫的什麼字嗎？

175. 每個人每天都在製造，卻又看不見的是什麼？

176. 什麼花一開開得遍地都是，卻沒有花枝？

177. 寫在紙上的字顏色越淡越模糊，那麼越濃越難以看見的是什麼？

178. 花兒需要水分的滋養，你知道什麼花千萬不能用水澆嗎？

179. 有一家藥店有上千種藥品，可是有一種藥卻買不到，是什麼？

180. 除了彩虹橋之外，什麼橋人和車都不能通過？

181. 除了危樓之外，什麼樣的樓不能住人？

182. 花錢通常是為了享受，可是什麼人專門花錢買東西來害自己？

4

奇思異物的神祕類

173 鞭炮。

174 寫的是「哈哈」兩個字。

175 聲音。

176 雪花。

177 黑暗。

178 煙花。

179 炸藥。

180 鄭板橋。

181 海市蜃樓。

182 菸民，吸菸有害健康。

183. 據說常吃魚可以變聰明，你知道常用什麼可以聰明嗎？

184. 萬物生而平等，然而什麼東西生來就是挨打的？

185. 爸爸有件寶貴的東西明明還在，可是他卻說被偷了，這是什麼？

186. 什麼東西越髒越有勁？

187. 杯子一打會碎，皮球越拍越小，什麼東西會越打越大？

188. 不會游泳的人掉進什麼海，即使沒有救生圈也不會被淹死？

189. 除了長青春痘以外，還有什麼東西越長越讓人害怕？

190. 現在許多小孩都不愛吃飯，你知道什麼可以治療食欲不振嗎？

191. 如今市場交易都遵循雙方自願的原則，你知道在什麼地方買東西非買不可嗎？

192. 賣東西都希望賣個好價錢，可是賣什麼東西可以不要錢？

腦子。

184 鼓。

185 爸爸的專利。

186 吸塵器。

187 頭上的包越打越大。

188 人海。

189 物價。

190 饑餓。

191 公共汽車上買票。

192 裝瘋賣傻。

193. 人坐在椅子上是為了休息，坐什麼椅子可以讓人精神抖擻？

194. 不用澆水、施肥，也能茁壯成長的是什麼？

195. 世界上哪兩扇門一關就什麼都消失了？

196. 科學家可以測量出最高的山河、最深的海，但有一樣東西無論用什麼儀器也測量不出深度，是什麼？

197. 無論你走得多麼快，什麼東西總是比你先到家？

198. 人類和陸地上的動物都用腳行走，那頭頂著地面行走的是什麼？

199. 有一樣東西，東方人的短，西方人的長，結婚後女的就可以用男的這東西，和尚有但是不用，它是什麼？

200. 除了陽光，什麼光人們最喜歡擁有？

201. 誰不能唱「世上只有媽媽好」？

202. 什麼人不怕冷？

203. USA的弟弟是誰？

4

奇思異物的神祕類

193 電椅。

194 頭髮。

195 左右眼皮。

196 感情。

197 鑰匙。

198 鞋底的釘子。

199 名字，結婚以後女的隨夫姓，和尚用法號不用名字。

200 時光。

201 亞當和夏娃。

202 雪人。

203 USB。

Question ◄◄◄◄◄◄◄

204. 什麼人除了要服侍自己的太太以外，還得服侍別人的太太？

205. 誰最喜歡出口傷人？

206. 什麼人最無恥？

207. 人的祖先是誰？

208. 寸和過誰的年齡大？

209. 什麼人最愛重複別人說的話，卻沒有人討厭？

210. 什麼動物最沒有方向感？

211. 什麼動物義無反顧？

212. 除了教書先生以外，誰最喜歡咬文嚼字？

213. 哪個卡通人物最肥？

214. 西遊記中，誰最厲害又聰明？

215. 什麼動物你打死了牠，卻流了你的血？

216. 什麼鬼整天騰雲駕霧？

4

奇思異物的神祕類

204 有一個女兒和有太太的人。

205 武器輸出國。

206 Baby，因為卑鄙無恥。

207 花，因為花生仁（人）。

208 過，老躺在躺椅上。

209 翻譯。

210 麋鹿（迷路）。

211 馬，好馬不吃回頭草。

212 啃書蟲。

213 小飛俠，因為飛（肥）呀飛（肥）呀小飛俠。

214 編劇。

215 蚊子。

216 菸鬼。

217. 什麼人的工作整天忙得團團轉？

218. 什麼人必須露一手？

219. 北京城鐵十號線開通後，每天人來人往，來往最多的是什麼人？

220. 什麼人最喜歡別人叫他滾？

221. 什麼會出席的人數最少？

222. 什麼人始終不敢洗澡？

223. 什麼人從來不洗頭髮？

224. 孔子的老師是誰？

225. 什麼動物天天熬夜？

226. 既沒有生孩子，也沒有領養孩子，就先當上了娘，請問：這是什麼人？

227. 華先生有個本領，那就是能讓見到他的人，都會自動手心朝上。他到底是什麼人？

228. 老陳工作時一直閉著眼睛，從不睜開，他究竟是做什麼工作的？

4

奇思異物的神祕類

217 芭蕾舞演員。

218 在手臂上打針的人。

219 中國人。

220 監獄裡的犯人。

221 約會。

222 泥人。

223 和尚和尼姑。

224 鑽子，沒有鑽子哪兒來孔子。

225 熊貓，因為牠的眼圈總是黑的。

226 新娘。

227 他是個中醫。

228 假裝瞎子乞討。

229. 誰在眾目睽睽之下殺人，還不能治他的罪？

230. 什麼人跳得最遠？

231. 什麼人的體重增加得最快？

232. 什麼動物最愛看上面？

233. 有的人總是有好人緣，那麼每個人都喜愛的人會是誰？

234. 除了賊，什麼人未經主人允許就爬進別人家裡？

235. 誰能夠拿刀傷人而不必蹲監獄？

236. 經常吃魚可以變得更聰明，你知道所有的魚類中，誰最聰明嗎？

237. 不貪汙、不受賄也當不長的官是什麼官？

238. 做什麼工作的人常常明知故問？

239. 什麼人是人們說時很崇拜，卻不想見到？

240. 阿平已經死了很久了，墓地的管理員發現他的棺材蓋經常會被弄開，這是怎麼回事？

4

奇思異物的神祕類

229 處決犯人的刑警。

230 跳傘的人。

231 孕婦。

232 長頸鹿。

233 是自己。

234 消防員。

235 做手術的外科醫生。

236 墨魚，因為牠有一肚子墨水。

237 新郎官。

238 老師。

239 上帝。

240 阿平從小就有睡覺踢被子的習慣。

241. 什麼地方輕輕鬆鬆就可以爬上去，卻很難下得來？

242. 什麼雞沒有翅膀？

243. 什麼人的手上有6個指？

244. 什麼原因死亡率最高？

245. 專愛打聽別人的事的人是誰？

246. 「不見棺材不掉淚」可以拿來形容一個頑固的人，你知道什麼人是「見了棺材仍然不掉淚」的死硬派嗎？

247. 有一個孤兒，自從生下來就沒有爸爸媽媽，這是誰呢？

248. 當你生病時，誰會反對你打針、吃藥？

249. 什麼人最愛背水一戰？

250. 除了廚師，什麼人經常把蛋弄壞？

251. 什麼人最不記仇？

252. 什麼虎不吃人？

4

奇思異物的神祕類

241 床上。

242 田雞。

243 戴了一個戒指的人。

244 搶救無效。

245 記者。

246 死人。

247 複製羊多莉。

248 你身體裡的病菌。

249 仰泳運動員。

250 搗蛋鬼。

251 患有嚴重健忘症的人。

252 壁虎。

253. 什麼人最不適合在加油站工作？

254. 哪個超級巨星人們最熟悉？

255. 冬天，寶寶怕冷，到了屋裡也不肯脫帽，可是他見了一個人卻會乖乖地脫下帽，那人是誰？

256. 既認識自然又能隨便改變自然的人是誰？

257. 喜歡唱歌劇，又特別害怕別人鼓掌的是誰？

258. 哪一種人佔用地球的表面積最小？

259. 你姨媽有個姐姐，但你不叫她姨媽，她是誰？

260. 你知道最大的捐血中心由誰負責嗎？

261. 人到世界上看見的第一個人是誰？

262. 黑白相間的馬是斑馬，那麼黑、白、紅相間的馬是什麼馬？

263. 什麼人沒當爸爸就先當公公？

264. 除了變色龍以外，什麼動物最擅長偽裝術？

265. 坐也是坐，站也是坐，走也是坐，臥也是坐，這是什麼動物？

4

奇思異物的神祕類

253 油腔滑調（油槍滑掉）的人。

254 太陽。

255 理髮師。

256 畫家。

257 蚊子。

258 芭蕾舞演員（總是踮起腳尖）。

259 媽媽。

260 蚊子。

261 接生的那個人。

262 害羞的斑馬。

263 太監。

264 人。

265 青蛙。

▶ 我是，（喇低賽專用）的腦筋急轉彎（讀品讀者回函卡）

■ 謝謝您購買這本書，請詳細填寫本卡各欄後寄回，我們每月將抽選一百名回函讀者寄出精美禮物，並享有生日當月購書優惠！
想知道更多更即時的消息，請搜尋"永續圖書粉絲團"

■ 您也可以使用傳真或是掃描圖檔寄回公司信箱，謝謝。
傳真電話：（02）8647-3660　　信箱：yungjiuh@ms45.hinet.net

◆ 姓名：＿＿＿＿＿＿＿＿＿＿＿　　□男 □女　　□單身 □已婚

◆ 生日：＿＿＿＿＿＿＿＿＿＿＿　　□非會員　　□已是會員

◆ E-mail：＿＿＿＿＿＿＿＿＿＿　電話：()＿＿＿＿＿＿

◆ 地址：＿＿＿＿＿＿＿＿＿＿＿＿＿＿＿＿＿＿＿＿＿＿

◆ 學歷：□高中以下　□專科或大學　□研究所以上 □其他＿＿＿＿

◆ 職業：□學生　□資訊　□製造　□行銷　□服務　□金融

　　　　□傳播　□公教　□軍警　□自由　□家管　□其他＿＿＿＿

◆ 閱讀嗜好：□兩性　□心理　□勵志　□傳記　□文學　□健康

　　　　　　□財經　□企管　□行銷　□休閒　□小說　□其他

◆ 您平均一年購書：□5本以下 □6～10本　□11～20本

　　　　　　　　　□21～30本以下　□30本以上

◆ 購買此書的金額：＿＿＿＿＿＿＿＿

◆ 購自：□連鎖書店　□一般書局　□量販店　□超商　□書展

　　　　□郵購　　　□網路訂購　□其他

◆ 您購買此書的原因：□書名　□作者　□內容　□封面

　　　　　　　　　　□版面設計 □其他

◆ 建議改進：□內容　□封面　□版面設計　□其他＿＿＿＿＿

　　您的建議：